ゴッホの椅子

人間国宝・黒田辰秋が愛した椅子。
その魅力や歴史、作り方に迫る

久津輪 雅
（くつわ まさし）

はじめに

私はふだん学生や仲間たちと、身近な森の木を伐ってきて、機械は使わず手工具だけで生木を削って椅子をつくるグリーンウッドワークという活動をやっている。

ある時、そんなやり方でつくられた「ゴッホの椅子」と呼ばれる古い外国製の椅子があることを知った。自分たちでもつくってみたい、椅子づくり講座のテーマとしてもおもしろそうだ、そう思って調べてみると、ずいぶん前に有名な工芸家たちによって日本に紹介されたものらしい。なかでも黒田辰秋が、わざわざその国へ出掛けて制作工程をつぶさに記録しており、たくさんの写真や動画を撮ってきたことがわかった。

黒田辰秋といえば、木工に携わる人なら知らない人はいない巨匠で、人間国宝にまでなった工芸家だ。

調査の中で見つかった貴重な資料を埋もれさせず、きちんとした形で紹介したい。それがこの本をつくる最初のきっかけになった。

それにしてもこんな粗削りな白木の椅子にどうして興味を持ったのだろう。

さらに調べていくうちに、いろんなことがわかってきた。黒田がずっと椅子づくりへの思いを持ち続けていたこと。生木を削ってあっという間につくってしまうゴッホの椅子が、精緻を極める黒田の作品づくりにさまざまな刺激を与えてきたこと。黒田自身は割れたり縮んだりする木という素材にずいぶん苦労してきたこと。他にもゴッホの椅子に魅せられた文人や工芸家たちがたくさんいること。

そして、ゴッホの椅子をつくる職人が今もいること。
外国のゴッホの椅子づくり、黒田辰秋の椅子づくり、そして、私たちのグリーンウッドワークの椅子づくり。
これらは違うようでつながっている。
昔のものを学ぶことで、新しいことが見えてくる。
それを私自身が確かめ、多くの人とも共有したくて、この本では黒田辰秋の歴史を辿り、外国へ調査に行き、ゴッホの椅子の詳しいつくり方を紹介した。
3章の黒田によるゴッホの椅子の製作工程の記録や、2章、4章の黒田自身の椅子づくりの様子を記録した写真は、これまで未公開だったものが多く、約50年を経て明らかになった貴重な歴史資料でもある。
1脚の椅子から始まる物語、ぜひ楽しんでいただきたい。

久津輪 雅

黒田辰秋とゴッホの椅子。1976（昭和51）年、黒田が72歳の頃に撮影されたものと思われる。黒田は晩年までゴッホの椅子を自宅に置き、愛用していた。（©豊田市民芸館 所蔵）

ゴッホの椅子

目次

はじめに 2

第1章 ゴッホの椅子、日本へ 21

ゴッホの椅子とは 6
ゴッホの椅子の特徴 10
黒田辰秋とは 12
黒田辰秋の作品 14
黒田辰秋年譜 16
黒田辰秋とゴッホの椅子を巡る人物相関図 18

第2章 ゴッホの椅子に惹かれ続けた工芸家・黒田辰秋 37

始まりは濱田庄司から 22
日本各地の民藝館へ 28
ゴッホの椅子がある民藝館・資料館一覧 36

第3章 黒田辰秋が記録したスペインの椅子づくり 57

民藝運動家らとともに 39
「王様の椅子」の制作 47
早川謙之輔との関係、ゴッホの椅子との出会い 55

ゴッホの椅子の調査のためにスペインへ 58
グラナダの椅子職人を訪ねる 60
濱田庄司から紹介されたグアディスへ 64

4

第4章　皇居の椅子に挑む 69

飛騨の匠とともに新宮殿の椅子に取り組む 70

構想を練る 72

試作から完成まで 74

第5章　黒田辰秋を支えた人たち 83

早川泰輔さん 84　　田尻陽一さん 88

小島雄四郎さん 90　　黒田アヤ子さん・悟一さん 94

上田てる子さん 100

第6章　ゴッホの椅子に魅せられた人たち 105

池田素民さん 106　　柿谷誠さん 110

岡田幹司さん・寿さん 114　　中村好文さん 118

第7章　ゴッホの椅子の町・グアディスへ 123

第8章　ゴッホの椅子をつくる 137

column

弘法にも筆の誤り、椅子職人にも…… 68

接合部分は木釘、それとも…… 82

ゴッホの椅子づくり、日本から世界へ? 104

おわりに 158

ゴッホの椅子とは

日本で「ゴッホの椅子」と呼ばれてきた椅子がある。
細い丸太をざっくりと削った脚、植物の葉で編まれた座面。
塗装はされておらず、白木のまま。
サイズは現代の大人が掛ける椅子としてはやや小ぶり。
構造は縦の棒と横の棒を組み合わせた一般的なものだ。
呼び名のとおり、
オランダの画家フィンセント・ファン・ゴッホの油絵に由来する椅子だ。

フィンセント・ファン・ゴッホ「アルルの寝室」

「ゴッホの椅子」はこの絵の中に描かれた。

1888年、ゴッホは若い画家たちが共同で生活・創作する場をつくろうと南フランスのアルルに家を借り、呼びかけに応じたゴーギャンと実際に2ヶ月間生活をともにした。その家の一室を描いたのが前ページの「アルルの寝室」である。また、上の「ゴッホの椅子」は「ゴーギャンの椅子」と対をなす絵画として描いており、質素なゴッホの椅子と装飾的なゴーギャンの椅子は、共同生活に失敗したふたりの性格の違いを暗示したものとされる。

右ページの絵画がフィンセント・ファン・ゴッホの「ゴッホの椅子」、上の写真が日本で「ゴッホの椅子」と呼ばれてきた椅子だ。両者を見比べるとよく似ていることがわかる。

　絵画では、脚はところどころに節が見られ、上端には年輪のようなものがあり、細い丸太の皮を削っただけのようだ。脚と脚をつなぐ貫と呼ばれる部材は、太さが不均一で歪んでいる。背板は緩やかなカーブを描いている。座面は黄金色の縄状のもので編まれている。

　実物の椅子のほうは、高さが約80cm、幅が約42cm、奥行きが約38cm、座面の高さが約40cmである。実物にもところどころに節が見られる。材の表面に滑らかさはなく、磨かれた艶もなく、ざっくりとしている。貫の歪みも、背板のカーブも、座面の編み方も、絵画と同じようだ。座面の上にゴッホ愛用のパイプを置けば、そのまま絵画になってしまいそうなほどだ（写真の椅子は、河井寛次郎記念館所有のもの）。

ゴッホの椅子の特徴

近くでよく観察すると、この椅子を特徴づけるのは木の使い方と削り方だ。前後の脚は、上から見ると真ん中にほぼそのまま芯があり、細い丸太をほぼそのまま使っていることがわかる。木は芯から放射状に割れるため、家具では芯の部分は除かれるのように芯持ちで使われるのは珍しいのだ。脚の表面は削ってはあるが真っすぐではなく、木が育ったままの自然な歪みがある。脚と脚をつなぐ貫は、ところどころに木を割った脚の丸い表面が残り、そのまま脚の丸い穴に突っ込んでいる。3本の背板も、裏側は刃物でザクザクと大きく削って角をとってあるが、裏側は平らに削ってある。座面の表側は植物の葉をロープ状に撚って編まれているが、裏側は撚られておらず、余分は刃物で切り取られている。全体に、手早くつくられたことをうかがわせる椅子だ。

10

1.脚は芯持ち材。直径7〜8cm程の細い丸太を削ったものだろうか。2.貫は太さも断面の形状もまちまち。丸太を割って表面をざっくりと削っただけだ。3.貫の断面は角ばったままだが、丸い穴にそのまま突っ込まれている。4.背板の表側は平らに削られている。5.背板の裏側は、上の方が大きく削られている。一番上の背板の両端は、木釘で後脚に留められている。6.植物の葉をロープ状に撚って編んである。7.座面の裏側は、表側とは異なりロープ状に撚られていない。

黒田辰秋 とは

ゴッホの椅子に若い頃から惹かれ続けてきた工芸家が、黒田辰秋である。

黒田は1904（明治37）年、漆職人の末っ子として京都に生まれた。

15歳で漆の職人修業に出されたが、1つの製品が多くの職人によって分業されていることに疑問を抱き、作家としてすべてを自らの手で創り出すことを志す。

以後、木工を独学で学び、漆の技術を磨き、次々と未開の工芸世界を切り拓いていった。

黒田辰秋の作品

李朝家具に影響を受けた棚などの木工家具、類まれな造形力を生かした漆の塗物作品、貝を用いた繊細で鮮やかな螺鈿の作品など、極めて幅広い創作活動を行った。

拭漆楢彫花文椅子（ふきうるしならちょうかもんいす） 1964（昭和39）年
ナラの厚板を豪快に組んだ、「王様の椅子」の愛称で呼ばれる椅子。映画監督・黒澤明の山荘のためにつくられた（豊田市美術館蔵）。

拭漆文欅木飾棚　1960（昭和35）年
杢目の優れたケヤキの板を用いた飾棚。李朝の飾棚に想を得ている。扉はまず左右に開き、次に手前に大きく開く（豊田市美術館蔵）。

乾漆耀貝螺鈿飾筐　1969（昭和44）年
麻布を漆で固めた素地の上に、メキシコの鮑貝と白蝶貝を貼り付けている（個人蔵）。

朱漆四稜棗　1960（昭和35）年
黒田が好んで追求した「捻り」の意匠。サクラをロクロで挽き、小刀と小鉋で削り出している。四稜のほか、六稜、八稜、十二稜などがある（個人蔵）。

乾漆耀貝螺鈿捻十稜水差　1965（昭和40）年
漆黒の器を開けると目の覚めるような貝の輝きが現れる。粘土で内側の型をつくって貝を貼り付け、外側を漆と麻布で固めていき、最後に水に漬けて粘土を溶かすという、内から外へつくっていく技法による（豊田市美術館蔵）。

赤漆彫華紋飾手筐　1941（昭和16）年
20代前半から繰り返し用いてきた彫華紋（彫花文）の筐。このような箱物にはヒノキの木地が用いられ、彫刻を施した後に麻布を着せて漆で仕上げている（豊田市美術館蔵）。

黒田辰秋年譜

年	年号	年齢	事項
1904	明治37		京都市に漆職人の息子として生まれる。
1924	大正13	20歳	陶芸家・河井寬次郎と出会い、河井から民藝運動の指導者・柳宗悦らにも紹介される。
1927	昭和2	23歳	上加茂民藝協団発足。若い工芸家たちと共同生活を送る。2年後に解散。
1929	昭和4	25歳	雑誌『白樺』のゴッホ特集で、ゴッホの椅子の絵画に出会う。ゴッホの椅子を北山杉で試作。御大礼記念国産振興東京博覧会のための「拭漆欅テーブルセット（三國荘の椅子）」を制作。
1934	昭和9	30歳	井上フジと結婚、長男・乾吉誕生。
1944	昭和19	40歳	朝鮮・満州へ。吉林省で在住日本人用の陶磁器制作の相談役を務める。満州で曲木の民藝椅子に出会う。
1946	昭和21	42歳	二男・丈二誕生。

1938年家族と。

1934年長男・乾吉誕生。

1917年頃。

1982	1970	1968	1967	1964
昭和57	昭和45	昭和43	昭和42	昭和39
	66歳	64歳	63歳	60歳

1964（60歳） 岐阜県付知町（現・中津川市）に滞在。映画監督・黒澤明の別荘のための家具セット一式を制作。陶芸家・濱田庄司より、ゴッホの椅子を贈られる。

1967（63歳） 宮内庁より、皇居・新宮殿の椅子制作を依頼される。椅子文化を学ぶため、長男・乾吉とともにヨーロッパ諸国を訪問。ゴッホの椅子づくりを見学、記録する。岐阜県高山市に滞在。大手家具メーカーの飛騨産業とともに新宮殿の椅子を試作。

1968（64歳） 皇居・新宮殿の椅子を納品。

1970（66歳） 木工芸分野で初の重要無形文化財保持者（人間国宝）に認定。

1982（昭和57） 死去。享年77歳。

1967年ゴッホの椅子づくりを見学。

1970年濱田庄司と。

1964年黒澤明の別荘の家具セットを制作。

黒田辰秋とゴッホの椅子を巡る人物相関図

民藝運動

濱田庄司 —親友→
濱田庄司 —椅子を配る→ 吉田璋也（鳥取民藝美術館）

1972年 椅子を仕入れる → ゴッホの椅子職人
1963年 視察 → ゴッホの椅子職人
1977年 京都民藝協会で視察 → ゴッホの椅子職人
1967年 乾吉と視察 → ゴッホの椅子職人

椅子を配る → 池田三四郎
濱田庄司 —椅子を配る→ 池田三四郎
技術指導 → 池田三四郎

田尻陽一

黒澤明の椅子制作

弟子 → 小島雄四郎
通訳 → 早川謙之輔

早川謙之輔 —長男→ 早川泰輔（杣工房）

池田三四郎 —孫→ 池田素民（松本民芸家具）

上加茂民藝協団

河井寛次郎 —親友— 柳宗悦

三國荘の椅子制作

父が民藝運動を支援

弟子

上田てる子　上田恒次 —京都民藝協会— 黒田辰秋

二男　長男

皇居の椅子制作

飛騨産業　黒田丈二　黒田乾吉

長男

岡田寿　岡田幹司　柿谷誠　黒田悟一

グランピエ　KAKI CABINETMAKER

松本民芸家具が所有するゴッホの椅子には「'64 浜田先生より」の文字がある。

第1章

ゴッホの椅子、日本へ

1960年代前半、世界の民藝品を収集していた工芸家が、
丸太を削ってあっという間に椅子を組み上げる光景に出くわした。
それが日本人とゴッホの椅子との、初めての出会いだった。

始まりは濱田庄司から

ゴッホの椅子を日本に初めて紹介したのは、陶芸家の濱田庄司だった。
濱田を軸に、民藝運動家たちの間で、この椅子に惹かれる人が増えていった。

濱田はモダンボーイの先駆け

濱田庄司は1894（明治27）年、東京・芝で文房具店を営む家に生まれた。その店ではヨーロッパの絵の具や万年筆、石鹸などを輸入して売っており、文化サロンのような場でもあったという。そして濱田自身も中学生の頃には横浜の古道具屋に通って西洋の椅子を眺めていたというから、早くから西洋文化に憧れ親しんだモダンボーイの先駆けだった。

陶芸を学び始めてからは学校の2年先輩だった河井寛次郎をはじめ、柳宗悦やイギリス人陶芸家バーナード・リーチら、後に民藝運動を担ってゆく仲間たちと出会い、交流を重ねた。

ちなみに民藝とは、名もなき職人たちによって生み出された日常の生活道具のことであり、民衆的工芸を縮めた造語である。1926（大正15）年に思想家の柳宗悦らによって提唱され、各地の風土によって生まれ暮らしに根ざした普段使いの道具の中に「健全な美」を見出す生活文化運動へと発展していった。

渡英し、民衆の椅子に惹かれる

26歳の時にはリーチに誘われイギリスに渡り、4年近く制作活動を共にしている。ここで濱田は、西洋の椅子の暮らしを自ら体験する。なかでも板の座面に丸棒の脚や背を挿したウィンザーチェアと呼ばれる椅子や、ラッシュ（イグサやガマなどの植物の総称）で編んだラッシュボトムチェアなど、名もなき職人たちがつくる民衆の椅子に惹かれた。

関東大震災を機に帰国することになるのだが、その後も濱田は西洋の優れた椅子を日本へ紹介する役割を果たした。柳宗悦とともに再び渡英して、300脚もの椅子をイギリスから日本に送って販売したこともあった。

語学が堪能だった濱田は世界中で精力的に陶芸の実演や展覧会を行い、行く先々で民藝品を収集した。特に社会の底辺に暮らす人々に関心を寄せ、現地のガイドが危ないという所ほどおもしろいものがあると言っては出掛けて行ったのだという。

1963年、69歳の時にはアメリカ、メキシコ、スペインなどを巡る10ヶ月の旅をしている。この時濱田は、スペイン南部アンダルシア州のグアディスという村で、職人たちが細い生木を手工具で削ってあっというまに椅子に仕上げてしまう光景に出くわした。イギリスのラッシュボトムチェアよりも更に素朴な椅子がつくられ続けていることに驚き、24ページのように綴っている。

22

暮れの大掃除の日、自宅から運び出したウィンザーチェアに囲まれて来客を迎える濱田庄司。

細長い薪のような木を背に積んだロバが来て、子どもが庭先へ投げおろすと、一人の男がすぐえり分けて、椅子用の長い後脚、短い前脚を見立て、両手に柄を握ったカンナで皮をはぐ。見本の寸法に合わせて横桟を差込むための孔をあける。やや幅広に削った背受け用、細めに削った脚止用と、目を離す間もない速さで組上げる。ナマ木なので丸い孔へ角立って削られたままの横桟が水をふいて叩きこまれる。乾くうちに強く締まる。時計で計ると、一脚の骨組みの仕上りにちょうど十五分。八脚ぐらいできると子どもはロバの背につけて、草で座を編む。七、八年前の値段で一脚二百七十円だった。

（「田舎の椅子」『世界の民芸』1972年）

『世界の民芸』（濱田庄司ほか著）では「田舎の椅子」として紹介されている。

百貨店の企画展で販売

翌1964年、濱田は東京日本橋の三越で、スペイン・メキシコで仕入れた民藝品5000点を集めた展示即売会を開いた。スペイン大使館も後援する大がかりなもので、開館式にはバーナード・リーチやスペイン大使も駆けつけた。この会場の中央にずらりと並べられたのがグアディスの椅子なのである。なかには小さな子ども椅子や、脚や背の一部が機械で丸く加工された椅子も見られる。これが日本に初めてゴッホの椅子が紹介された場であった。ただしこの時、濱田は「ゴッホの椅子」という呼称を使ってはいない。スペインの田舎の椅子とか、ジプシーのつくる椅子と呼んでいたようである。

1964年といえば東京オリンピックが開かれた年で、日本は高度成長の真っ只中である。さらに海外旅行が自由化され、市民の眼が海外へ開かれた年でもある。当時の濱田は既に重要無形文化財保持者（人間国宝）に認定され、柳宗悦の後を継いで日本民藝館長にも就任し、円熟期にあった。民藝ブームで人々の関心も高かった。そのため濱田の選んだ西洋民藝品は飛ぶように売れ、5000点のうち4500点を会期中に販売したとの記録が残る。会場を訪れた人によれば、ゴッホの椅子は1脚2〜3000円だったという。

スペイン民芸展のポスター。

スペイン民芸展レセプションの招待状。

第1章　ゴッホの椅子、日本へ

会場の中央にゴッホの椅子がずらりと並べられた。

開場式で挨拶する濱田庄司。

子ども椅子や、脚や背の一部が機械加工された椅子も見られる。

アルバムには「盛況！」の文字が添えられていた。たくさんの来場者が詰めかけ、4500点が売れた。

バーナード・リーチも会場を訪れた。

日本各地の民藝館へ

濱田庄司はたくさんのゴッホの椅子を日本で販売したが、各地の民藝館や民藝運動の仲間たちにもこの椅子を贈っていた。海外の優れた民藝品を見て、刺激を受けてほしいとの思いからだろうし、気軽に贈れる価格でもあったのだろう。

東京都目黒区 日本民藝館

東京・駒場の日本民藝館には1脚が収蔵されている。濱田はスペインを旅する2年前の1961年、柳宗悦の死去に伴い館長に就任しているので、自ら所蔵品に加えたのだと思われる。

ゴッホの椅子は常設展示ではない。

鳥取県鳥取市
鳥取民藝美術館

医師の吉田璋也が設立した民藝の美術館。吉田は濱田庄司と同世代で、戦前から柳宗悦に共鳴し民藝運動に参画していた。医師でありながら「民藝のプロデューサー」として、家具や陶器などを数多くデザインしたことでも知られる。ここにもゴッホの椅子が1脚あるが、脚には濱田の自筆と思われる「吉田璋也様　濱田庄司」と書かれたラベルが残っている。

第1章　ゴッホの椅子、日本へ

1. ゴッホの椅子は常設展示ではない。2. 濱田庄司から吉田璋也へ贈られたことを示すラベルがある。3. 設立者の吉田璋也。

31

松本民芸館

長野県松本市

　長野県松本市は、戦後に民藝運動が栄えた土地のひとつだ。柳宗悦を師と仰いだ丸山太郎は、戦後まもなく日本民藝協会長野県支部を発足させ、自らも「ちきりや工芸店」を営んだ。1962年に、全国各地を訪ねて蒐集した民藝品を集めた「松本民芸館」を設立した。濱田庄司がスペインを訪れた前年のことである。1983年、松本民芸館は松本市に寄贈され、松本市立博物館分館として一般に公開されている。ここには三越でのスペイン民芸展の写真にも写っている、背や前脚が機械で加工された椅子、子ども椅子、全体が機械で丸く加工された椅子の3脚が展示されている。この他に、日本民藝館や鳥取民藝美術館と同じ椅子も3脚収蔵している。これらの椅子も、丸山が蒐集したものだという。

第1章　ゴッホの椅子、日本へ

1.前脚、前の貫、背の一部は機械加工されているが、後脚などは手で削られているタイプの椅子。横方向の背板の形は日本民藝館などの椅子と共通している。隣は子ども椅子。高さは大人の椅子の半分ほど。2.すべての部材が機械で丸く削られたタイプの椅子。

33

京都府京都市
河井寬次郎記念館

玄関の戸をくぐると土間に3脚のゴッホの椅子が置かれている。また、河井寬次郎が工房として使っていた部屋の入り口にも1脚がある。いずれも普段使いにされていて、入館者が腰を掛けることができる。河井は濱田庄司と生涯にわたり親交を重ねたが、濱田がスペインを旅した3年後の1966年に亡くなっており、これらの椅子が濱田から贈られたのか、河井が実際にこの椅子を見ていたかどうかの記録はないという。

第1章
ゴッホの椅子、日本へ

1.記念館の玄関口に置かれた3脚の
ゴッホの椅子。ここに腰掛けて靴を履
いたり、休憩することができる。2.こ
の椅子も自由に座ってよいことになっ
ている。

35

ゴッホの椅子がある民藝館・資料館一覧

館によって所蔵するゴッホの椅子の種類は異なります。また、展示の方法も常設展示や企画展示のみ、収蔵のみだったり、入館者が自由に腰掛けられたり……とさまざまです。各館にお問い合わせの上、お出掛けください。

日本民藝館	東京都目黒区駒場4-3-33　TEL.03-3467-4527
松本民芸館	長野県松本市里山辺1313-1　TEL.0263-33-1569
富山市民芸館	富山県富山市安養坊1104　TEL.076-431-6466
桂樹舎和紙文庫	富山県富山市八尾町鏡町668-4　TEL.076-455-1184
河井寛次郎記念館	京都府京都市東山区五条坂鐘鋳町569　TEL.075-561-3585
鳥取民藝美術館	鳥取県鳥取市栄町651　TEL.0857-26-2367
倉敷民藝館	岡山県倉敷市中央1-4-11　TEL.086-422-1637
下関市烏山民俗資料館	山口県下関市豊浦町大字川棚5180　川棚温泉交流センター（川棚の杜）内　TEL.083-774-3855
愛媛民藝館	愛媛県西条市明屋敷238-8　TEL.0897-56-2110
熊本国際民藝館	熊本県熊本市北区龍田1-5-2　TEL.096-338-7504

倉敷民藝館　　　　　　　下関市烏山民俗資料館　　　　　　　愛媛民藝館

第2章

ゴッホの椅子に惹かれ続けた
工芸家・黒田辰秋

黒田がゴッホの椅子に関心を持ったのは、昭和初期、彼が20代の頃に遡る。

実物のゴッホの椅子はまだ日本に紹介されていないばかりか、

椅子そのものがまだ日本の暮らしに馴染みのない頃だった。

黒田辰秋は、手のひらに載る棗から大きな飾棚まであらゆる木工芸に取り組んだが、椅子となると作品の数は多くない。代表作と言えるのは、弱冠23歳の時に制作したいわゆる「三國荘の椅子」、60歳の時の黒澤明のいわゆる「王様の椅子」、そして64歳の時の「皇居・新宮殿の椅子」の3つである。しかし黒田は、「日本人による日本のための椅子」をつくりたいという思いを生涯にわたって抱き続けていた。そして、黒田がその思いを実現するにあたり、ゴッホの椅子が重要な役割を果たしたのだ。

第2章 ゴッホの椅子に惹かれ続けた工芸家・黒田辰秋

民藝運動家らとともに

河井寬次郎、柳宗悦らと出会い、上加茂民藝協団に加わった黒田。彼らとともに民藝の思想を体現した住宅を1棟建てることになり、椅子制作の担当となる。それと同じ頃に、絵画の中でゴッホの椅子を見つけたのだった。

1928(昭和3)年12月、「新春民藝座談会」の記事のために大阪毎日新聞京都支局に集まった民藝運動家たち。右から黒田辰秋、青田五良、柳宗悦、(一人おいて)河井寬次郎、左端は民藝運動の支援者だった支局長の岩井武俊。

黒田、初めての椅子の制作

黒田は河井寛次郎の陶芸作品に感銘を受けたことがきっかけで、1924（大正13）年、20歳の頃に河井と出会い、さらに柳宗悦らとも知り合い、民藝運動に関わってゆく。工芸家は共同生活によって優れた作品を生み出していくべきだという柳の呼びかけに応えて、黒田は22歳で家を飛び出して、「上加茂民藝協団」に加わった。京都市内に借りた空き家で、青田五良（織物）や鈴木実（染織・助手）ら工芸家の卵たちとの共同生活と作品づくりが始まった。

この上加茂民藝協団のデビューの場が、1928（昭和3）年春に昭和天皇即位を記念して東京で開かれた「御大礼記念国産振興東京博覧会」である。ここに民藝の思想を体現した住宅を丸ごと1棟建てることになったのだ。建物の設計は柳が担い、室内調度品は全国各地から集めた優れた民藝品の他、濱田庄司、河井、富本憲吉、バーナード・リーチら民藝運動のリーダーたち、そして協団の若い作り手たちが担当した。

黒田は応接室に置くテーブルと椅子のセット等をつくることになったが、京都の町家で生まれた黒田には椅子の暮らしはまったく縁がなかった。若い頃から椅子に親しんだ都会っ子の濱田とは対照的である。まして木工は独学であった。相当な重圧だったことだろう。

実はこの頃、黒田はあのゴッホの絵画「アルルの寝室」を雑誌で見てそこに描かれた椅子に興味を示し、北山杉とワラ縄で復元まで試みている。博覧会に出品する椅子をつくるにあたり、西洋の庶民の絵画の中に、「椅子とは何か」を探ろうとしていたのかもしれない。黒田とゴッホの椅子との、最初の接点である。

ちなみにこの雑誌は1912年発行の『白樺』第3巻11号で、ゴッホの特集だった。柳が創刊に関わり、海外の新進の美術家たちを紹介していた雑誌である。ゴッホをくないものの、さまざまなタイプの椅子をスケッチして構想を膨らませていたことがうかがえる。中にはゴッホの椅子のように、丸い棒を組み合わせ植物で座面を編んだような椅子もある。

このゴッホの描いた室内画とでもいう一連の絵の中にある椅子に心惹かれ、当時の私もこのゴッホの絵の「椅子」を復原したいと思ったが、誰も知る通り、タッチの強く荒いゴッホの絵の、それも小さな複製の写真から、この椅子に使った材料その他の点まで見通すことは不可能で、仕方なく北山丸太の骨組に、藁縄で座を張り、我慢するより他はなかったのである。（「スペインの白椅子づくり」『民藝』1967年9月号）

見ての通り、ゴッホの椅子にあまあ結構な椅子ですこと、あら、いいクッションだこと——おや、掛けにくいこと」。黒田にとっても、決して満足のいくものではなかっただろう。

上加茂民藝協団は内部の人間関係の問題からわずか3年足らずで解散し、黒田は独立して工芸家の道を進んでゆくことになるが、その後も黒田にとって「日本人が制作する、日本のための椅子」はテーマとなり続けた。黒田が遺した資料を見ると、実際に制作した数は多

青田のクッションとともに展示した。しかし、博覧会での評判は必ずしも良いものばかりではなかったようだ。来場者がこんな感想を漏らしたとの記録が残っている。「ま

黒田は柳から渡された西欧家具の資料なども参考にケヤキのテーブルと椅子のセットをつくり上げ、

ゴッホを日本に紹介したのは柳宗悦ら白樺派の人々だった。1913年の学生時代の柳の写真の背景にゴッホの「糸杉」(1889年)の複製画が見える。
(写真提供／日本民藝館)

第2章　ゴッホの椅子に惹かれ続けた工芸家・黒田辰秋

御大礼記念国産振興東京博覧会の民藝館に展示された「欅拭漆肘掛椅子」と「欅拭漆椅子」。後に建物ごと大阪に移築され、建物は地名から「三國荘」と呼ばれた。アサヒビール社長となる山本爲三郎の別邸として使われた。（アサヒビール大山崎山荘美術館蔵）

黒田辰秋の椅子のスケッチ

豊田市美術館元副館長の青木正弘さんが保管する黒田のスケッチ。青木さんは学生時代に黒田の作品制作を手伝っていた。ゴッホの椅子のような丸い棒と植物で編んだ座の椅子も見られる。ウィンザーのロッキングチェアは1949年に制作している。

竹製
細部・バランス又
形についての考案の変化

前掟 全丈 一尺八寸
座 カマチ 丈 四尺五寸 六寸
　　　　　　中四寸 丈 一尺六寸
庭板
背板 夏ミ三分ム7 十二寸

椅子に対する苦悩と熱き思い

黒田の椅子を巡る試行錯誤を伝えるエピソードがある。1951〜2年頃、吉野の大山林地主で全国林業組合長・衆議院議員も務めた北村又左衛門から、京都・南禅寺別邸のための椅子の注文を受けた。それならばと吉野杉で試作をしたところ、こんな大きなものを置いたら建築が壊れると、大工から文句が出て椅子の注文はお流れになったのだという。これは、黒田と親交が深かった文筆家・白洲正子のエッセイに綴られている。

黒田自身は椅子づくりについて、後年次のように記している。

その後私も幾つか椅子は作ったが、椅子の生活の無かった日本に、椅子の伝統の生まれる理由はなく、その都度、伝統の無い力の弱さを思い知らされ、日本には未だ国民生活の底辺にまで及ぶような、椅子の制作は生まれていないということを痛感させられるのであった。思いつきや、流行だけの安易な態度で、つまらないものを作って、物笑いの材料となる可能性が強いのである。然しまた翻って想い直せば、これは作者にとって大きな魅力で、厳しく開き直れば、使命でもあり、云い換えれば創造の世界が大きく開かれている天地なのである。（「スペインの白椅子づくり」『民藝』1967年9月号）

第2章 ゴッホの椅子に惹かれ続けた工芸家・黒田辰秋

「王様の椅子」の制作

黒田は初めてゴッホの椅子を手にした頃、映画監督の黒澤明から依頼された、山荘で使う家具一式の制作に取りかかっていた。黒澤が座る大きな肘掛け椅子がいわゆる「王様の椅子」。黒田の代表作のひとつでもある。

撮影／田村彰英

黒澤監督からの依頼

北山杉丸太での試作から30年以上経って、黒田は実物の「ゴッホの椅子」を手にすることになる。濱田庄司が三越でスペイン民芸展を開いた1964年に、グァディスの椅子を1脚贈られるのだ。

ちょうどその頃、黒田自身も次の椅子の大仕事に携わっていた。映画監督の黒澤明が御殿場の富士山を望む高台に山荘を建設しており、そこに納める家具一式を依頼されたのである。椅子だけで12脚に及び、その他にも大型のテーブルなどがあった。黒澤はかねてから黒田辰秋作品のファンであり、

「私は黒田氏の作品の中でも、木地を生かした拭漆物が特に好きだ。黒田氏の作品を左右に置くことが出来るのは、砂漠の中のオアシスに居るようで、まことに倖せな事だと思っている」と後に記している。黒澤は「赤ひげ」の撮影中で、映画の完成までに家具をつくり上

げてほしいと黒田に注文した。そのひとつが14ページの「王様の椅子」である。

重厚感のある「王様の椅子」

「王様の椅子」はその名のとおり、高さ約130㎝、幅85㎝、奥行き80㎝、板の厚みは9㎝の堂々たる椅子である。黒澤がこの椅子の上で胡座をかいた写真があるが、その姿からもいかに大きいかが伺える。

構造は簡素で、分厚いナラの板を4枚、縦横に組んだものだ。その中央に、鮮やかな彫花文があしらわれている。この文様は黒田の生涯のデザインモチーフとして、繰り返し登場するものだ。

背板は木目を縦に、座板は横にして使っていて伸縮の方向が異なるため、乾燥して背板が縮むと側板との間にすき間が空く恐れがある。それを防ぐために背板と側板を裏からボルトとナットで繋いで締め上げており、木という素材の

動きを力で押さえ込むような構造になっている。

材料となる木の乾燥との戦い

この家具セットの制作では、黒田は材料の乾燥にずいぶん苦労したようだ。黒田はこれらの家具を当初はケヤキで制作しようとしたが良材が見つからず、岐阜県付知町(現在の中津川市)でナラの丸太を製材するところから始め、現地で制作することになった。製材したての板はまだ水分をたっぷり含んでおり、乾燥するにつれて縮んだり、反ったり、歪んだりする。急激に乾けば大きなヒビが入ることもある。そのため木工作品に使う前には充分乾燥させなければならない。乾燥は、板と板の間に桟を挟んで風通しの良い日陰に積み上げておくのが一般的で、その期間は板の厚みが1寸(約3㎝)ごとに1年、厚い板ならそれ以上ともいわれる。しかし、この黒澤明の仕事で

第2章　ゴッホの椅子に惹かれ続けた工芸家・黒田辰秋

は製材したのが1962年の秋頃で、2年後の1964年には既に納品しているから、乾き切らない材料でいきなりつくり始めたことになる。

加工しながら材料の乾燥が進むため、あちこちに無数のひび割れが入り始めた。それを黒田の弟子や応援の職人たちが薄い板に漆を塗って差し込み、埋めてゆくという途方もない作業が続いた。ナラは乾燥が難しく、現代でさえこれだけ厚い材は最低1年以上の天然乾燥と、3週間ほど乾燥機に入れての人工乾燥を必要とするが、当時はそこまでの技術はまだ普及していなかった。

この黒澤明の家具セットの制作についてのさまざまなエピソードは、早川謙之輔著『黒田辰秋　木工の先達に学ぶ』に詳しい。早川は付知で木工房を営み、後に染色家の芹沢銈介美術館の天井張りを手がけて注目された木工家である。当時はまだ20代半ばで、工房を開設したばかりだった。黒田の弟子が付知にいたことがきっかけで早川は黒田と知り合い、黒澤明の家具セットのために作業場を貸したり、仕事を手伝うことになった。

制作中の長男・乾吉と辰秋。

ダイニングの円卓づくりを手伝う早川謙之輔。

『黒田辰秋　木工の先達に学ぶ』
2000年

岐阜県付知町での製材・乾燥風景

製材は1962年の秋頃、付知の藤山製材で行われた。藤山製材は画家・熊谷守一の生家である。乾燥は刈り取りの終わった田圃に翌年春まで積んでおいただけだったという。

第2章　ゴッホの椅子に惹かれ続けた工芸家・黒田辰秋

1-2.黒田の作品に特徴的な曲線は、まずノミではつり、形づくられる。3-4.造形には手のひらにのるほどの小さい鉋が活躍する。5-7.黒田が生涯にわたりモチーフとしてきた彫花文。小刀で彫り出されていく。

8-9.材の乾燥が不十分だったため、加工が進むにつれ割れが入り始めた。細い板に漆を塗って差し込み、隙間を埋めてゆく。10-11.硬いナラと向き合うには、常に切れ味の良さが求められる。

1-3.漆を塗っては拭き取る、拭漆仕上げが用いられた。部材の状態で下塗りを行い、組み立ててから更に仕上げ塗りを施す。4-5.黒澤明の家具と並行して、特注品の制作もこなさなければならない。写真は15ページにあるような水差しの内側をつくっているところ。粘土の土台に貝の小片を貼り付けていく。

第2章 ゴッホの椅子に惹かれ続けた工芸家・黒田辰秋

早川謙之輔との関係、ゴッホの椅子との出会い

黒澤監督の家具制作を手伝ったひとりが早川謙之輔。早川は黒田より先に、ゴッホの椅子の実物を手にしたのだった。

黒田が知らなかったゴッホの子ども椅子

濱田庄司が東京の三越でゴッホの椅子を並べた展示即売会を開いたのは、この仕事が佳境に入った頃だった。濱田から招待を受けたのだろう、黒田は若い早川にこう言って東京でこの椅子を見てくるように勧めている。「ジプシーのつくる椅子がおもしろい。わしは忙しくて行けないが、君は行ったらどうや」。

結婚したばかりでまもなく子どもが生まれる予定だった早川は、東京へ出掛けて会場でゴッホの子ども椅子を発見し、2脚購入した。この子ども椅子を巡り、黒田と早川の微笑ましいエピソードがあるので紹介したい。

椅子が家に届くと、黒田先生が見に現れた。この小さな椅子はご存じなかったようで、こんな風にして小さな木まで使うのかと見入り、「一つはわしに売れ」と言い出した。「わしが教えたから手に入ったわけだろう。二つあるのだから、一つは

譲ってもええやないか」
筋が違うと断ると、先生は仕方なさそうに言った。
「まだ残っているか」
会場にはなくても、濱田先生は同系列の、スペイン製の『白椅子』を1つ私に贈ってくださった」と書き、「消えていた私のこの椅子に対する興味と探索とが再燃して来るのであった」と述べている。濱田が持ち帰ったスペインの椅子をゴッホの絵に例えて呼んだのは、この時の黒田が初めてではないようだ。白椅子は、当時スペインで呼ばれていた呼称silla（椅子）blanca（白）を直訳したもので、塗装を施されていない白木の椅子という意味であろう。

黒澤明の家具セットは1964年秋に完成し、御殿場の山荘へ運ばれた。ちょうどその年の9月21日、黒田は還暦を迎えている。滞在していた付知の旅館に京都から家族を呼び寄せて祝いの宴を開き、晴れやかな笑顔を見せている。

この3年後、黒田は再び岐阜で、3つ目の椅子の大仕事に取り組むことになる。造営中の皇居・新宮殿

し、三越にはなくても直接談判したらいいのではないかと、私は主張した。「子供のためと言うが、一つあればいいだろう」
私は何と言われても譲ろうとしない。そうわかると、先生は見る見る不機嫌になり、プイと怒って悪態をつき、プイと仕事場へ戻って行った。（『黒田辰秋 木工の先達に学ぶ』2000年）

長年ゴッホの椅子を思い続けてきた黒田の関心の深さや、若き木工家である早川の、巨匠黒田辰秋へのライバル心がうかがえる。

濱田が黒田にゴッホの椅子を1脚贈ったのは、この展示即売会が終わった後だったと思われる。乾燥が不十分で暴れるナラの木に悪戦苦闘している最中に、スペインの椅子づくりは生の木をそのまま使い、部材を叩き込むと水が噴き出るほどだったと濱田から聞かさ

に納める椅子である。黒田が抱き続けていた「日本人による日本のための椅子」というテーマへの回答を形にする機会が訪れたのだった。

1964年9月21日、黒田は還暦を迎えた。長期滞在していた付知の
旅館に京都から家族を呼び寄せ、仕事仲間とともに還暦を祝った。

第3章

黒田辰秋が記録した
スペインの椅子づくり

宮内庁から皇居・新宮殿の椅子を任された黒田は、

先に濱田庄司が訪れたゴッホの椅子づくりの村へ自らも足を運ぶ決意をする。

創作は、歴史の積み重ねの上にあるべきだという黒田の思いからだった。

ゴッホの椅子の調査のためにスペインへ

　黒田は、黒澤明の家具セットの仕事が終わった後も「日本人による日本のための椅子」というテーマを考え続けていた。その具現化にあたり、日本にいてあれこれ考えるよりも椅子生活の先輩であるヨーロッパ諸国で実際にさまざまな椅子を見て学びたいという思いが強まってゆく。そのことを1966年の北海道での民藝大会で顔を合わせた濱田庄司や芹沢銈介に話すと、ぜひ行くようにと勧められた。実は芹沢もその年、長年願い続けたヨーロッパ旅行を実現させたばかりだったのである。1964年に一般市民による海外旅行が自由化されて間もない頃のことである。

　黒田がその思いを宮内庁の皇居造営部長を務めていた高尾亮一に話したところ、高尾からもヨーロッパ視察を強く勧められた上、造営中の新宮殿の椅子制作を依頼された。

　皇居・新宮殿は、1964年に着工している。黒田が黒澤明の家具セットを納品した年である。太平洋戦争末期に空襲のため焼失した明治宮殿に代わるもので、戦後しばらくは国民生活の復興を優先して再建が控えられていた。基本設計は建築家の吉村順三が担当し、調度品は日本を代表する工芸家たちによって手掛けられていた。

　黒田も扉の把手と飾台座の依頼を受け、既に制作に当たっていた。椅子は当初フランス製のものを据える予定だったが雰囲気が合わなくなったことから、黒田に制作依頼が来たのである。

　こうして積年のテーマを具現化する上で最高の舞台が設えられ、ヨーロッパの椅子を学ぶ上で具体的な目的も加わり、黒田は約50日に及ぶ視察旅行へと出かけていった。この時黒田は62歳。戦前の日本統治下での朝鮮や満州への旅を除けば、初めての海外旅行だった。当時32歳で父の仕事を手伝っていた長男・乾吉を伴っていた。目的地は10数カ国、エジプトの古代王朝の椅子からデンマークのモダンデザインの椅子まであらゆる椅子を見て回る旅だったが、中でも一番の目的は濱田庄司が訪ねたグアディス村のゴッホの椅子づくりを見ることだった。

　この旅に黒田は8ミリフィルムカメラを、乾吉はスチルカメラをそれぞれ持参した。ふたりが撮影した写真と動画には、1967年当時のゴッホの椅子づくりの様子が鮮やかに記録されている。

58

第3章 黒田辰秋が記録したスペインの椅子づくり

1. ヨーロッパ視察中の黒田。撮影は息子の乾吉。ネガフィルムには「パルテノン下のカフェにて」との記述があることから、3カ国目の訪問地ギリシャと思われる。2. 撮影場所は不明。どこかの教会の椅子だろうか。

グラナダの椅子職人を訪ねる

グラナダの椅子職人と黒田。

2. 前脚の長さの見当をつけて切る（黒田辰秋撮影の8ミリフィルムより）。

3. 作業はくわえたばこで。娘らしき子どもが手伝っている。

1. 撮影のため、特別に屋外で作業をしてもらった。

職人は50代くらいの脚の不自由な男性

　スペインでは、マドリードの日本大使館で紹介された日本人留学生を通訳に伴い、南部アンダルシア州のグラナダに拠点に入った。グアディスへ向かう交通の拠点である。黒田たちはまずこの町で椅子職人を見つけ、訪問している。50代くらいの脚の不自由な男性で、小さな小屋の中に作業台が畳くらいの作業場の中に作業台と完成品の椅子が5〜6脚置いてあった。当初、主人は外国からの突然の訪問客、しかも椅子づくりの工程を見せてほしいという依頼に戸惑う様子だったが、もうひとりの座編み職人と相談して応じてくれることになったと言う。

　黒田たちは8ミリフィルムに撮影するため作業台を室内から明るい屋外へ出してもらい、椅子づくりの工程を記録している（写真1）。

　黒田が回していた8ミリフィルムの映像は、職人が直径5〜6cmほどの細い丸太を手鋸で切るところから始まる。定規はなく、既に組み上げてある後脚に材料をあてがい、前脚の長さの見当をつけて切って

5. センを押して削る。

6. ホゾをつくるのさえ、刃物1本で行う。

4. 座る部分の枠組み、座枠を削っているところ。胸に木の板をぶら下げ、胸と作業台の間で材料をはさんで固定し、刃物で削っている。

いる。この丸太の表皮を削ったものが、そのまま前脚になる（写真2）。材料を手渡しているのは職人の娘だろうか。丸太のままのものと、半分に割られたものがある。半分に割られたものを削って、前脚と後脚をつなぐ座枠や貫と呼ばれる部材や、背板をつくる（写真3）。

ホゾ穴を開け、全体を組み立てていく

前脚にホゾ穴を開けるときは、胸の板に手回し式のドリルを押し当て、左手で材料を押さえ、右手でドリルを回す（写真7）。

そして全体を組み立てる作業に入る。座枠や背板に黒っぽい筋が見えるのは、丸太の中心を削ってつくったことがわかる。後脚の木口（断面）に割ったものを削ってつくった部分（写真9）。丸太を半分に割ったものも、中心に髄が見える。丸太は乾燥するにつれて中心から放射状に割れが入るため、芯持ち材としてそのまま使われるが、家具用にはまず丸太の割れの入りにくい樹種だったと思われるが、この点も黒田にとっては興味深かったと思われる。

刃物1本でザクザクと削っていく

刃物は両側に柄がついており、日本で桶屋が使う「セン（銑）」という道具に似ているが、日本のセンは引いて削るのに対し、スペインの刃物は押して削っている（写真5）。座枠の両端は脚に差し込む「ホゾ」と呼ばれる部分で、その成形もこの刃物1本で行っている（写真6）。

一般的な木工では、ホゾは高い精度が求められるところである。脚に開けるホゾ穴に対してわずかにきつめにつくり、組み立てた後も緩んで抜けないようにしなければならない。それを刃物1本でザクザクと削って済ませてしまうのだ。組み立て後には仕上げを施すりよく面取りしている（写真10）。後脚の先端などを手触黒田の

11.座編みは別の職人が行う。

9.全体を組み立てるところ。

10.組み立て後の面取り。

7.前脚にホゾ穴を開けているところ。

8.前脚同士をつないで組み立てると、こんどは前脚と後脚をつなぐためのホゾ穴を開ける。

撮った動画では、刃物を小気味良く裏返し、押したり引いたりしながら削っている様子が映っている。一連の作業を見た時の興奮を、黒田は次のように記している。

 吾々が今日まで見た、あらゆる民芸の分野の仕事がそうであるように、誰がとか、また何時ごろなどという詮索はこの椅子作りの場合もあてはまらない。只この作者たちの、何十年かの積み重ねた経験と技術が、流れるような速度と的確さをもって、自然木を選択処理し、構成してゆくのである。私は8ミリカメラ撮りがこの有様を少しでも狂いなく、何分の一でもとらえてくれることを念じながら、ファインダーをのぞいていたのであった」(「スペインの白椅子づくり」『民藝』1967年9月号）

 最後に別の職人が座編みを行う（写真11）。継ぎ目や太さや張り加減を確かめ、生の素材をより合せながら編んでゆく。
 この一軒目の工房の視察を終えて、黒田は「ほぐされたような明るい気持ち」になったと記している。

63

濱田庄司から紹介された
グアディスへ

1. 椅子の材料が山積みになっていた工房の庭。

2. 工房の主人（右）と通訳を務めた日本人学生。

さまざまな椅子がつくられる

1）。木の種類はポプラであると記されている。

ここではいわゆるゴッホの椅子と呼ばれる背板が横に3枚入ったもののほか、脚や背が機械加工されたものや子ども椅子など、さまざまな椅子がつくられていた。一部は濱田が三越で開いた展示即売会に並べられたのと同じものだ。

ここで働くのは50代くらいの柔和な感じの主人（写真2）を含め、4人の男たちだった。

1脚の骨組みの仕上がりは15分

ひとりは別室にいて、電動丸鋸で丸太を所定の長さに切る。主人は材料を運びながら指示を出し、ひとりの職人が削り、もうひとりが穴を開け、組み立てる（写真66ページの5、6）。背後の壁にはグラナダの職人も使っていた両手で持つ刃物や、半円形の手回しドリルが下がっている。

グラナダと同じように、椅子の前半分を組み、後半分を組み、全体を組み立てる、という手順で作業が進む。傷を防ぐための当て木も当てず、金槌で叩き込んでいる。先に

黒田の手記では、舗装が不十分な赤土の道をグラナダから2時間半あまり走ってグアディスに着いた。

この工房は、1軒目のグラナダの工房よりずっと広かった。庭には材料が山積みになっていた（写真

64

第3章　黒田辰秋が記録したスペインの椅子づくり

3. 納屋兼倉庫には、できあがった椅子が2〜300脚も積み重ねられていた。

4. グラナダの工房とは異なり、ここでは機械加工されたものやカラフルな子ども椅子もつくられていた。

ここを訪ねた濱田の文章には、「1脚の骨組みの仕上りにちょうど十五分」とあるから、あっという間に組んでいくのだろう。

黒田の手記からは、長年の念願が叶ってはしゃぐような気持ちが伝わってくる。

　私は全く満足した気分で、この環境に融け入り、この雰囲気を少しでも8ミリに撮りたいと家の内外を見て廻り、恰度目を醒ましあわてたりまた先ほどの雑種犬に吠えられてあわてたりしながら、若しも題したい情景であっても南画にでも描けば『春昼平穏』とでも題したい情景であった（「スペインの白椅子づくり」『民藝』1967年9月号）

　そして、このスペインの椅子を「中支にある曲木椅子と共に、現代世界にある民芸木工の椅子としての両横綱と言える内容を持っている」と高く評価した。

　約50日の旅を終えて、黒田は7月17日に帰国する。スペインで見たこのゴッホの椅子、そしてヨーロッパで見てきた無数の椅子の残像の中から、皇居・新宮殿の椅子の輪郭は姿を現していたのだろうか。

5.写真右の職人が部材を削り、もうひとりが穴を開け、組み立てる。

6.センで脚の先端を面取りし、当て木もせずに叩き、あっという間に全体を組み立てる。

工房の主人（後列中央）、職人たち、家族とともに記念撮影。
右から2人目が黒田。

弘法にも筆の誤り、椅子職人にも……

　ゴッホの椅子の背板は、表側は平らだが、裏側を大きく斜めに削って面取りしてある。黒田辰秋と乾吉が記録したグラナダの椅子づくりの写真（写真1、2）でも、裏は斜めに削られている。また、グアディスの椅子づくりの写真（写真3）でも、裏側が大きく削られているのがわかる。
　ところが日本の各地に残るゴッホの椅子の中にはしばしば、これが逆さまに取りつけられているものがある。いちばんわかりやすいのが日本民藝館のもの。真ん中の背板が逆だ（写真4）。
　柳宗悦は、驚くべき速度と限りなき反復によって名もなき職人たちの技術は完璧の域に達し、雑器に自然の美が生まれると説いた。黒田辰秋はゴッホの椅子づくりを見て、職人たちの何十年もの経験と技術によって流れるような速度と的確さで材料を選択処理していると感激した。しかし、たまには間違えることだってあるのだ。

グラナダの職人の椅子づくり。

東京・駒場の日本民藝館にあるゴッホの椅子は、真ん中の背板が表と裏逆についている。

グアディスの職人の椅子づくりも、やはり背板の裏側は大きく削られている。

68

第4章

皇居の椅子に挑む

ヨーロッパ視察を終えた黒田は、
すぐに皇居・新宮殿の椅子の試作に取りかかる。
駆け足で見てきた西洋の椅子の歴史を踏まえ、積年のテーマである
「日本人による日本の椅子」をいよいよ具現化する時がやってきた。

飛騨の匠とともに
新宮殿の椅子に取り組む

第4章 皇居の椅子に挑む

新宮殿の千草・千鳥の間に置かれた、黒田デザインの椅子。

宮内庁から依頼のあった椅子は、新宮殿の千草の間、千鳥の間に置かれることになっていた。この二間はひと続きとなっており、天皇陛下への謁見の際の控室として使われる。注文は椅子30脚に加え、卓子10脚、花台2脚。京都の黒田の工房では手狭であったため、デザインを黒田が行い、制作は岐阜県高山市の大手家具メーカー・飛騨産業が担当することになった。黒田にとっては、このようにデザインと制作を分業し、量産体制を取るのは初めての経験だった。飛騨産業が選ばれたのは、椅子を得意とするメーカーであることに加え、当時の社長・日下部禮一がかつて高山市長も務めた名士で、飛騨民藝協会の会長であったことによる。

構想を練る

原点は中国の曲木椅子

黒田はヨーロッパから帰国するとすぐに高山入りしたが、デザインをするにあたり、1脚の古い民芸椅子を飛騨産業に持ち込んでいた。それは黒田がスペインでつぶさに制作工程を見てきたゴッホの椅子ではない。中国の古い曲木椅子であった。この椅子については、黒澤明の家具セットを制作中、黒田が早川謙之輔にこう語っている。

「君は椅子をつくりたいといっているが、わしは昔、満州で素晴らしい曲木の椅子を見たことがある」

早川が黒田にその椅子のことを尋ねると、「(黒田が)いつも言うとる椅子や」と答えたという。黒田は1944(昭和19)年、在住日本人用の陶磁器制作指導のために満州を訪ねているので、「昔満州で見た」というのはその時のことだと思われる。だとすれば、この椅子についても20年以上思いを巡らせ続けていたことになる。

黒田はヨーロッパ視察の手記の中で、ゴッホの椅子を評して「中支にある曲木椅子と共に、現代世界にある民芸木工の椅子として両横綱と言える内容を持っている」と書いたが、それもこの椅子のことである。

この中国の椅子の最大の特徴は、前脚と後脚が連続する1本の木でつくられていることにある。角のところで内側に大きく切り込みを入れ、曲げられているのだ。中国には竹製でも同様の構造の椅子がある。この曲木椅子は日本民藝館にも収蔵されているので、民藝関係者の間では知られた品物だっただろう。黒田も日本民藝館へ赴き、この椅子のスケッチを行っている。日付を見ると39(1964)年7月2日となっており、宮内庁から新宮殿の椅子制作を依頼される3年も前であったことがわかる。つまり、新宮殿の椅子の依頼に関わらず、黒田はこの椅子をモチーフに自分のテーマを具現化しようとし

日本人による日本の椅子

黒田は皇居・新宮殿の椅子に挑む時の心境をこう綴っている。

私はこの椅子の置かれる場所や周囲の情景を考えて、ただ単なる調和の程度に止まらず、あく迄も創作を主軸にしたもの、いいかえれば日本人の創った椅子という私の主題を具現化しようという念願は変わること

黒田が日本民藝館でスケッチした中国の曲木椅子。三十九年七月二日の日付があるが、まだ黒澤明の椅子を制作中の時期である。

飛騨産業に持ち込まれた中国の曲木椅子。

第4章 皇居の椅子に挑む

なく、さらにいいかえれば世界中の人が見て、日本だけにある椅子というようなものをつくらねばならぬという想いを強めたのであった。(「千草千鳥の間用小椅子セット制作記」『新宮殿千草千鳥の間』1969年)

ところで黒田が考え続けてきた「日本人による日本の椅子」というテーマは、この当時、工業デザインの分野からも取り組みが行われており、中には世界的な評価を得るものもあった。

椅子の研究は、戦前から国の商工省工芸指導所が主導して行われてきた。豊口克平や剣持勇などの官僚デザイナーが戦時中から人間工学の研究を行い、現代的な椅子のデザインに取り組んできた。1960年に剣持勇がデザインした「ラウンジチェアー」は、ニューヨーク近代美術館 (MoMA) の永久コレクションに認定されている。籐という東洋的な素材を現代的にまとめたことが高く評価された。

また、1956年に工業デザイナー・柳宗理がデザインした「バタフライ・スツール」は、成型合板という新しい素材を用いて、シンプルな造形の中に日本の美を表現した。このスツールは翌年のミラノ・トリエンナーレで金賞を受賞。柳宗理は、民藝運動の指導者・柳宗悦の長男であるから、黒田も当然このニュースを耳にしただろう。

日本の椅子デザインを牽引していたのは、こうした美術工芸学校の卒業生や官僚などのエリート達であった。

自らの立場を「野人」と表現

一方の黒田は工芸家として40年以上もの経験を持ち、既に評価を不動のものにしていたとはいえ、木工は独学であり椅子の設計や制作経験も豊富とは言えなかった。そのため、これまでの仕事にない相当の重圧を感じていたはずである。黒田はこの仕事を終えた後に、「私のような一介の野人が現代日本のピークを集約した今回の新宮殿造営に一尾の御役を果たせた」と記しているのだが、この「野人」という言葉の中に、その重圧の大きさや、ひとりで木工芸の世界を切り拓いてきた黒田の矜持が現れているのではないだろうか。

飛騨産業で撮影された中国の曲木椅子。

試作から完成まで

3回に及んだ試作と改良

試作は1967年7月から始まり、第1回から第3回まで試作が重ねられ、1968年春に最終型が決定した。

第1回試作（9月）は、2種類を制作。後脚がそのまま上へ伸びて背を支える西洋の一般的な椅子に近い構造のものと、前脚と後脚がつながった中国の椅子に近いものである。後者が採用されている。

第2回試作（10月）では、背を少し高くしたものと、さらに高くして背板に膨らみを持たせたものと2種類制作した。これは、椅子が置かれることになる新宮殿の千草・千鳥の間を見学したところ天井が高いことがわかり、調和を取るためだった。このうち高い方が採用され、背の高さは約78cmから1mへ、座面高も40cmから44cmになった。ここまでの試作品は座面も含め、すべて木で構成されている。

第3回試作（11月）では、背と座面に張り込みが施された。これで最終的な形が決まり、1968年6月に宮内庁と正式契約を交わし量産に入ることになるが、既に納期までにはわずか半年という時期であった。

塗装には高価な純日本産の漆を用いて、20回もの塗りと研ぎを繰り返す「朱溜蝋色仕上げ」に決まった。漆が固まるには適度な温度と湿度が必要なため、塗装は飛騨産業の工場ではなく、社長の自宅の土蔵で行われた。当時の社長の日下部家は江戸時代から幕府の御用商人を務めた名家で、邸宅は飛騨の匠の代表的な建築として国の重要文化財に指定された建物である（現在は日下部民芸館として一般公開されている）。塗装の最中にもさまざまなトラブルに見舞われたのだが、作業を社長宅で行ったことが幸いした。まず6月に主力工場が落雷を受け焼失してしまったのだが、椅子の被害は免れた。さらに8月には、飛騨産業の労働組合がストライキに突入した。しかし、このちはストの動きを前夜に察知する

と、密かに工場から白木の椅子を運び出して、社長宅で作業を続けたのだという。

さまざまなトラブルとのたたかい

新宮殿の建物や調度品はすべて日本製、日本製の最高級品で揃えるという方針のもと、本制作の材料には宮崎県高千穂産のクリが選ばれた。黒澤明の椅子に見られるような乾燥による不具合を防ぐため、クリの板は暖かい静岡県で4ヶ月ほど寝かせた後、人工乾燥にかけられた。しかし、乾燥はうまくいかず、急遽富山県から取り寄せた良質の建築古材も使われたという。量産は飛騨産業の主力工場で行っている。

造形には細部に至るまで黒田の細かいこだわりがあった。飛騨産業の職人たちを前に自ら削ってみせ、職人たちに試作させる。しかし、やりと、納得がいかず、やり直しを命じたことが何度もあったという。

塗師ならではのこだわり

黒田は家具制作にケヤキやナラを用いることが多かった。しかし、今回用いられるクリは日本のあらゆる木の中でも特に道管（木目を構成する管）が大きく、普段どおりに塗装してみると道管のところで窪んでしまい、木目が浮き出してしまった。最高級の製品には、このような仕上がりは許されない。そこで砥の粉などで道管をしっかり埋めて、普段より厚く仕上げ塗りを施した。しかしこれも、最初の試作では仕上がりに納得がいかず、「こんなノロっとした仕上げではダメだ」と職人に告げ、すべて研磨して剥がし、塗り直しをさせたという。塗師屋の家に育った黒田ならではの、塗装に対する厳しいこだわりだ。

第4章　皇居の椅子に挑む

である。

通常は最高級の漆塗りには3年をかけるというが、この椅子では4ヶ月で仕上げなければならなかった。納期が迫る中、ぎりぎりの努力が重ねられた。特に最後の1ヶ月は毎日徹夜続きで、職人たちは医者に強壮剤を注射してもらいながら仕事を続けたという。黒田自身も日下部邸近くの宿から通い、夜通し制作に付き合った。

納品から2年後には人間国宝に

こうした努力の甲斐あって、30脚の椅子、10脚の卓子、2脚の花台は12月1日に新宮殿へ納められた。

これに先立ち、飛騨産業では社員向けの内覧会が行われている。女性の職人だろうか、割烹着を着た数人が身を乗り出すようにして、艶のある仕上げを覗き込んでいる（写真80ページ4）。この仕事に携わった職人にとっても、全社員にとっても、どれほど誇らしい瞬間だっただろう。

完成した椅子は、黒田らしい造形と、日本における椅子というものへの黒田の思想を融合したものである。私はこの椅子セットが完成

となっている。脚や背柱に施された曲面は優雅で、男性的な構造美と女性的なたおやかさを併せ持つ。かつて満州で見た椅子が構造の下敷きになっている上に、李朝の飾棚などに見られる剣留という意匠が用いられている。また、背柱と笠木が構成する形は、朱溜漆の色とも相まって日本の鳥居のようでもある。西洋で生まれた椅子をそのままに受容するのではなく、他のさまざまな文化がそうであったように中国大陸、朝鮮半島を経て、日本独自のものへと昇華させたい。黒田のそのような思いが込められた形と言えるのではないだろうか。

黒田自身は制作後記で、この仕事を全力でやり遂げた職人たちに感謝の言葉を述べつつ、長年のテーマであった椅子を完成させてもなお緊張が解けない様子をこう記している。

如何なる芸術作品もそれを生んだ作者という者はその作品が地上に在る限り、その責任を宿命的に背負わねばならぬものである。そしてその毀誉褒貶にも悩まねばならないので

て今日で三ヶ月以上の時間が過ぎたが少しも解放感を持つことは出来ないのである。（『新宮殿千草千鳥の間』1969年）

これらの卓越した技術が評価され、この2年後、黒田辰秋は国の重要無形文化財保持者、いわゆる人間国宝に認定された。木工芸分野では初めての認定であった。

主題への追求をやめない、黒田らしいコメントである。

日下部邸。現在は日下部民藝館として一般公開されている。

第1回試作。左2点は後脚がそのまま上へ伸びる西洋の椅子に近いもの。右2点は前脚と後脚がつながった中国の曲木椅子に近いもの。右側が採用された。

第2回試作。左は背を少し高くしたもの。左から2番目は背をさらに高くし、背板にも膨らみを持たせたもの。高い方が採用された。左右の脚をつなぐ中央の貫にもカーブが採り入れられている。

第3回試作。背と座に張り込みが施された。ほぼ完成形に近い。

第4章 皇居の椅子に挑む

飛騨産業の技術部に並べられた、左から第1回の試作の2脚、第2回試作の背の低い方、白木の第3回試作、最終型。最終型はまだ座面が取り付けられていない。

黒田が描いた最終型の図面。背を高く描き直しているのがわかる。

1.主力工場での量産。全社から集められた技術者たちが制作にあたった。2-3.機械では加工できない曲線は、鉋などの手工具で削り出していく。4.土蔵での漆塗り作業。飛騨産業の塗装職人や黒田の弟子たちに加え、ふたりの息子や京都や金沢の美大生たちも応援に駆けつけた。5.黒田自ら漆を調合する。

78

6.クリは道管が大きく、漆を塗っても乾くと窪み、木目が現れる。7.塗装の途中で組み立ててみて、仕上がり具合を確かめる黒田。8.濱田庄司も高山へ足を運び、黒田を激励した。9.中庭での昼食。季節は夏から秋へと移り、納品の期日が迫ってくる。10.しっかり下地を固め、朱塗りを1回、溜漆を2回塗ってから、蝋色仕上げをする。11.土蔵の中での仕上げ塗り作業。

1.塗装が終わり、接合部分をノミで削って調整する。2.飛騨産業の技術部での組み立て作業は徹夜で行われた。3.黒田も徹夜で作業に立ち会った。この時期、宮内庁から納期を尋ねる電話がたびたび入り、空気は張り詰めていた。4.社員向けの内覧会はお祭りのように賑わった。

第4章 皇居の椅子に挑む

完成した皇居・新宮殿の椅子。背の裏に施された飾鋲は、正倉院文様から採られたもの。背板を留める釘を隠す役割も果たしている。

81

接合部分は木釘、それとも……

　ゴッホの椅子を後から見ると、いちばん上の背板が「木釘」で留められている(写真1)。横から見ると、前脚と後脚をつなぐ下の貫も、両端が木釘で留まっている(写真2)。この部分を留めてしまえば、あとは座面の編みでも4本の脚をつなぐので、全体がバラバラになることがないのだ。

　黒田と乾吉が記録した写真にも、この木釘で留める作業が写っている。背板の端を留める穴を開ける作業(写真3)と、下の貫に木釘を打ち込む作業だ。職人が木釘を口にくわえている(写真4)。

　ところが、ゴッホの椅子の中にはこの木釘がないものがある。代わりに、貫の端から白いものがこぼれている(写真5)。接着剤が使われているのだ。

　1979年に撮影されたグアディスの椅子づくりの映像を、インターネットで見つけた。その映像では組み立ての際、背板や貫の端を接着剤の入った容器にどっぷりと突っ込んでいく様子が写っている。濱田庄司や黒田がグアディスを訪ねたのが1960年代だから、その後に接着剤が普及したのだと思われる。映像を見ると、接着剤がこぼれたりはみ出したりしてもお構いなし。木を留める技術は変わっても、豪快さは変わらない。ゴッホの椅子づくりは、速さが命なのだ。

木釘を使ったゴッホの椅子。

木釘ではなく、接着剤を使ってつくられたゴッホの椅子。

黒田が訪ねたグアディスでも木釘を使っていた。

第5章

黒田辰秋を支えた人たち

黒田の仕事を、弟子や助手として、家族の一員として、

あるいは民藝運動の仲間として、間近で見守り支えてきた人たちがいる。

それぞれの人に、黒田とゴッホの椅子にまつわる思い出があった。

早川泰輔 さん

尊敬しつつもライバル心がある
実の親子以上に父子らしい関係でした

早川泰輔（はやかわ たいすけ）
木工家・早川謙之輔の長男。岐阜県中津川市で父の「杣工房」を継ぎながら、一級建築士として「早川泰輔事務所」も営む。家具づくりから木造建築まで、幅広く木の仕事に携わる。

芹沢銈介美術館の内装を手掛けた父・謙之輔

黒田辰秋が岐阜県付知町で黒澤明の家具セットに取り組んだ際に仕事を手伝った早川謙之輔は、その後自らの工房「杣工房」を設立し、40年以上にわたり木工の仕事に携わってきた。2005年に亡くなるまで、装飾を排した、木の持ち味を生かした家具や小物をつくり続けた。文筆家としても知られ、先に紹介した『黒田辰秋木工の世界』『木に学ぶ』のほか、『木工のはなし』『木工の先達に学ぶ』の著作がある。

「杣工房」は、息子の泰輔さんが引き継ぎ、いまも付知にある。泰輔さんは子どもの頃、隣にあった幼稚園が終わるといつも工房に顔を出し、父の弟子たちに遊んでもらっていた。その当時から父の仕事を継ぐのだと思っていたという。

謙之輔が40歳で取り組んだ大仕事が、民藝の染織家・芹沢銈介の美術館の内装だ。建築家・白井晟一の依頼で、230坪の展示室の天井すべてをセン（銛）の削り跡を残したナラの板で張るというものである。センはスペインのゴッホの椅子職人が使っていた、あの刃物だ。白井から「プリミティブ（素朴）でなおかつ繊細な仕上げ」をと頼まれ、採用したのだという。謙之輔と5〜6人の弟子たちがひたすらナラの板を削って仕上げた。余談だが、白井は京都出身で黒田とは小学校の同級生だったというから、これも黒田と早川を結ぶ不思議な縁である。

中学生だった泰輔さんは父と共に建築中の美術館を見て大きな刺激を受けた。そして、白井から「泰輔君、男は建築家だよ」と言われたのがきっかけで建築を志し、大学で建築を学び、さらに大工の修行を積んで、木工と設計の両方をこなすようになった。

センは杣工房のトレードマークのひとつになり、泰輔さんも木工の仕事で使っているという。泰輔さんの父との共作のひとつが、中津川市にある栗きんとんの老舗「すや」西木店である。この店は謙之輔が家具や什器をつくり、泰輔さんは建物の設計や施工を手がけた。栗の名店らしく、すべてがクリ材でつくられている。

84

遊び道具にもしていたゴッホの椅子

ゴッホの子ども椅子のことを尋ねると、泰輔さんは奥から2脚を持ってきてくれた。謙之輔が濱田庄司の展覧会で買い求め、黒田に1脚譲れと言われたのを断ったという、あの椅子である。

「僕にとってはどっちかと言うと遊具でしたね、これは。住まいは昔の家だったので、座るというよりも遊具としたほうが多いです。ひっくり返して斜めにして登るとか、腕に抱えて機関銃にするとか、2つ合わせてベッドにして寝たふりをするとか。父はシミがついたり傷がついたりするのは全然気にしないんですが、あまりメチャクチャに使うと『何屋の子どもだ!』ってよく叱られました。外にも持ち出しましたね。姉とふたりで外でお茶を飲むとかね」

謙之輔がこの椅子を買ったのは、泰輔さんの姉が生まれる直前だった。まだ子どもがふたりいたわけでもないのに、なぜ謙之輔は黒田に1脚も譲らなかったのだろう。

「黒田先生と父は、お互いに張り合っているようなところがあったんだと思います。黒田先生は子どものように純粋なところがあった。父は若いのに生意気で、大先生に反発した。うちは祖父と父がすごく厳格な親子で、物の言い方も敬語だったりして、外から見ると謙之輔は養子のように見えたらしいです。よっぽど黒田先生と父のほうが親子みたいな、黒田先生が叱っては親父がはむかうみたいな、そういう関係だったみたい

第5章　黒田辰秋を支えた人たち

すや西木店。建物は泰輔さん、家具は父・謙之輔が手掛けた。看板も大きなクリの一枚板が使われている。

早川謙之輔の著書に登場する、ゴッホの子ども椅子。椅子が届いた当時、泰輔さんはまだ生まれていなかった。

尊敬しているが弟子ではない！

筆者は2000年に豊田市美術館で行われた「黒田辰秋展」の記念講演会で、早川謙之輔がパネラーとして黒田の思い出を語るのを聴講したことがある。他に黒田の弟子だった木漆工芸家の小島雄四郎（90ページ参照）、学生時代に黒田の制作を手伝った青木正弘・豊田市美術館副館長（当時）が登壇していた。最後に来場者からの質問で「早川さんは黒田辰秋のお弟子さんとして、技術や遺志をどう受け継いでいくつもりか」という趣旨のことを問われたときに、謙之輔は語気を強めてこう答えた。「私は黒田先生を尊敬しているが、先生の弟子ではない。私は私の木工の道を追求していくつもりであり、黒田先生の木工を継承するつもりはない」と。あまりの迫力に、会場は静まり返ってしまった。きっと謙之輔は黒田のことを、偉大な木工の先駆者であるとともに、ライバルとしてずっと意識し続けていたのだろう。

ゴッホの椅子については、謙之輔自身も著書で印象をこう記している。

材さえあればどこでもつくれる

です。本にはきれいに書いてありますけど、気の合わない親子みたいな」

第5章　黒田辰秋を支えた人たち

1. 黒澤明の家具セット制作当時の光景。休みにみんなで出掛けたのだろうか。
2. 謙之輔は、隣に座る黒田と同じベレー帽を被っている。黒田にプレゼントされたのかも知れない。

すごいと思うことが2つある。第一点は、生木を使うことである。加工後の乾燥で強度がつくという材の扱い方に驚かされる。

もう一点は、道具がいずれも簡便で安価なことである。これだけの道具で、デザインは無限に変化させることができる。しかも、材さえあれば、あえて工房をかまえなくとも、道具を抱えて出掛け、どこででも作ることができるのである。（『黒田辰秋 木工の先達に学ぶ』2000年）

息子の泰輔さんは、ゴッホの椅子をつくってみたことがあるという。

「実際に僕もつくってみたんです。10数年前、父がまだ元気な時に。木工のワークショップで、原点に帰ったような簡単なホゾ組みたいなのができないかという話になって。ちょうどポプラがあったので、製材して、ドリルで穴を開けてナイフで削って組みました。それは座面を編むのに人に預けたきり、どこかへ行ってしまいましたが。やっぱりこの椅子には思い入れがあったんでしょうね。だから今まで残っているんだと思います」

田尻陽一さん

スペインでゴッホの椅子を真近で見て、椅子の原点だと言っていました

田尻陽一（たじり よういち）
関西外国語大学名誉教授、スペイン演劇の翻訳・脚本家。1967年に黒田親子がスペインへゴッホの椅子づくりを見に行った際、通訳兼ガイドとして同行。以降、黒田家との親交が続く。

この時の通訳が、関西外国語大学名誉教授でスペイン演劇の翻訳・脚本家として活躍する田尻陽一さんだ。当時田尻さんは留学して1年になろうとする頃だった。当時はスペイン語ができる日本人留学生はほとんどおらず、大使館で新聞の翻訳や日本からの来訪者の応対の仕事を手伝っていたという。そんな時に訪ねてきたのが、辰秋・乾吉の父子だった。皇居・新宮殿の椅子を制作するための視察だと聞かされたが、いちばん先に見に行きたいのはゴッホの椅子づくりだという。

「新宮殿の椅子とゴッホの椅子というのは僕の中では結びつかないわけですよ。こんなものを新宮殿で使うのかっていう感じじゃない。でも辰秋さんが言うのは、これは椅子の原型、座るものの原点だと。そう言われたのを覚えています」

黒田親子との出会い

1967年に黒田と息子の乾吉がスペインを訪ねた時、ふたりはマドリードの日本大使館で通訳を紹介してもらっている。

マドリードの大使館で旅行の目的を話し、適当なガイド役を頼んだのであるが、紹介された田尻君という青年は、関西の人で京大の外語に籍があり、スペイン文学研究のための留学生。私らにとって全く有難い案内者であり、また同君は文学を志すだけあって、スペインの民情にもくわしく、旅行は順調かつ快適に進み、まことに幸運であったと思う。（「スペインの白椅子づくり」『民藝』1967年9月号）

事前連絡なしで椅子づくりの現場へ

最初に訪ねたグラナダの工房では、作業を見せてもらっているうちに昼食の時刻になった。職人の子どもらしい子が呼びにきたが、職人は最後まで椅子づくりを続け、黒田親子に撮影をさせてくれたという。その間に田尻さんは村の居酒屋へ行って、パンとハムとワインとバナナを買い、撮影が終わった後にみんなで食べた。事前の連絡なしで押しかけたにもかかわらず、快く対応してもらえたのがありがたかった。

翌日のグアディスは、田尻さんも初めて訪れ

第5章　黒田辰秋を支えた人たち

田尻さんが所蔵していた当時の絵葉書。穴居住宅が見える。裏には67年6月28日の日付があった。

通訳をする田尻さん（写真右）、工房の娘とその両親。

るところだった。黒田の手記には、「小山の横腹を割り抜いて、その上に煙突がニョキニョキ立っている家屋らしいものが、山の起伏に沿うように、三々伍々見えてくる」とある。この地域特有の穴居住宅である。田尻さんはその光景に驚き市役所で道を尋ねると、そんなところへはあなたたちだけでは行けないと言われ、市役所の人がついてきてくれた。

調査は2軒目とあって通訳にも慣れ、取材は順調に進んだ。印象に残っているのが、工房の主人の娘さんのことだ。

「乾吉さんが、この女の子が綺麗だ綺麗だと言うんです。真珠を贈ると約束したんだ、田尻、手紙を書けと。1年ぐらい言っていたかなぁ（笑）。真珠1個もらっても何もできないだろうと思って、結局手紙は書きませんでしたけど」

グラナダとグアディスでゴッホの椅子づくりを見られたことには、黒田辰秋も乾吉も感激したようだ。

マドリードへ戻る途中、今は世界遺産に登録されているアランフェスというスペイン王室の離宮に立ち寄った。新宮殿の椅子をつくるなら参考になるだろうと田尻さんが案内したのだが、黒田はあまり興味を示さなかったという。ゴッホの椅子の感激の余韻が、まだ続いていたのかもしれない。

帰国後は黒田家へ入り浸り

田尻さんは黒田父子のスペイン訪問から1年後、留学を終えて京都へ戻った。新宮殿の椅子づくりが終わった頃に黒田の工房へ挨拶に行き、それ以後は黒田家へ足繁く通ったという。

「入り浸っていましたね。お腹がすぐとご飯を食べに行っていました。行くと知り合いの方などが必ずいらっしゃる。掘りごたつに足を突っ込んで、我々はいろんな話を聞いていました。買い物をするのに、僕の車で行ったりもしていたんです。竹屋さんに竹を買いに行くからと辰秋さんを乗せて行ったり、お母さんがパンを買いに行くからと言うので連れて行ったり。（漆を塗った後に）これを研いでくれというのがあれば、それもやっていました」

黒田家の台所の流しの脇にゴッホの椅子があったのも覚えている。できたばかりの新宮殿の椅子もあり、指紋がつかないよう気をつけながら座らせてもらった。

もう黒田や乾吉は亡くなってしまったが、田尻さんは今も黒田家と家族ぐるみの付き合いがある。

「辰秋さんや乾吉さんには本当にいろいろなことを教えてもらいました。もともと民藝というものに興味はあったんですが、民藝とは何かということを人間から聞けたっていうことはすごいですよね」

89

小島雄四郎さん

新宮殿の仕事の時は平べったくなるくらい叱られました

小島雄四郎（こじま ゆうしろう）
木漆工芸家。黒田の弟子として、黒澤明映画監督の椅子と皇居・新宮殿の椅子の制作に携わる。息子の優さんはウィンザーチェア作家として活躍中。

黒田の工房の門を叩く

黒澤明の椅子と皇居・新宮殿の椅子の仕事を弟子として支えたのが、兵庫県丹波市の木漆工芸家、小島雄四郎さんだ。小島さんは当初、東京で漆の仕事をする業者で働いていたが、より質の高い仕事を求め、日本民藝館を通じて紹介された黒田の工房の門を叩いた。

弟子入りしたのは1964年で小島さんは当時24歳。黒田は付知に長期滞在して黒澤明の家具セット制作に携わっていた。小島さんも6月から9月まで3ヶ月滞在して、さっそく仕事を手伝った。

2つの大きな椅子と皇居・新宮殿の仕事ではなかったという（ちなみにこのとき黒田に指示を出したのは宮内庁の皇居造営部長・高尾亮一で、鋳金の人間国宝・佐々木象堂を義父に持つ人物だった）。また黒田自身、若い頃の三國荘の椅子にも、直前に手掛けた黒澤明の椅子にも満足しておらず、椅子を完成させたいとい

次に取り掛かった椅子についても宮内庁から厳しい注文があり、黒田の緊張は並大抵のもの

「先生は相当緊張しておられましたなぁ。細かいとこまで指示しましてね、いつもはそんなことを言わないんですけど、僕らなんかほんと平べったくなるぐらい叱られたんです。貝を割って貼るんですけど、細かい貝の数まできちっと決まっていましたからね。普通はそんなことなんです。もう弟子たちはピリピリしていましたなぁ」

緊張感が漂う新宮殿の仕事

完成後は京都に戻り、皇居・新宮殿の仕事に携わることになるが、まず先に宮内庁から依頼のあった「竹の間」「梅の間」の扉の把手および飾台座の制作に入った。

「あれは大変でしたねぇ。大きな椅子でね。普通の椅子も大きな丸いテーブルに6脚か8脚ぐらいやりましたけど、先生としては自分自身があまり感心するようなできではなかったみたいですねぇ。造形的には非常にいいものをつくりますけど、使うということになると……」

第5章 黒田辰秋を支えた人たち

う思いは強かったが、現場では試行錯誤の連続だったと小島さんは語る。4章に出てきた、最初に塗り直しを命じられた職人が小島さんである。

「飛騨産業の職人さんも、こういう風に削りなさいと言うからそうすると、これではダメだと言ってやり直しをさせられる。黒田さん、かなわんなと言ってね。私も最初の1脚を仕上げたんですけど、言うもんだから一生懸命仕上げたんですけど、先生が見たらこんなノロっとしたのはダメだと

言って、全部研いで塗り直しになりました。僕から見ますと、他の人がやってもあまり変わらないようなものでしたけど。すごいこだわりでしたね」

小島さんは半年間高山に滞在してひたすら塗り続けたが、休みは1日しかなかったという。たまに作業の合間に職人たちを集めて、ヨーロッパで撮影してきた8ミリフィルムの上映会が開かれたことが何度かあった。息子の乾吉が解説

を務め、黒田もところどころで感想を加える。黒田はスペインの古民家や工芸品を高く評価していた。その中に、ゴッホの椅子づくりを映したフィルムもあった。

日本人が椅子をつくる難しさ

後に小島さんは、椅子づくりの難しさについて改めて気づかされたことがある。それは息子

黒田辰秋に学んだ漆と螺鈿の技術が生かされた、小島雄四郎さんの作品。

1.日下部邸の土蔵で椅子の脚を塗る小島さん。2.組み立て終了後に仕上げの拭漆を施す小島さん。最後にひと塗りしないと仕上がった感じが出ないため、日本産の上等な漆をサッと塗る。飾鋲やクッションを汚さずに漆を塗るのに、きわめて気をつかったという。

の優さんが制作した椅子を通じてだった。優さんは子どもの頃にウィンザーチェアに魅せられ、高校を中退して本場イギリスへ渡り、椅子作家のもとで修行を重ねた。今は自らウィンザーチェア作家として活躍している。その優さんの椅子を見ると、さまざまな部材が傾いたり広がったりしながら組み合わさっており、直角のところがない。かたや日本の指物は矩、つまり直角が絶対大事で、それを組み合わせて棚や箱になる。だから指物から入った日本の職人が椅子をつくるのは、きっと難しかっただろうと小島さんは言う。

小島さんの自宅の展示室には、雄四郎さんの漆の作品や優さんのウィンザーチェアに混じって、ゴッホの椅子が1脚置かれている。優さんがもう20年以上前に、知人から譲り受けたものだ。優さんに黒田の新宮殿の椅子について尋ねると、

「黒田先生のあの作品は素晴らしいと思いますが、私自身はどちらかというとゴッホの椅子のような庶民の椅子に惹かれます」という答えが返ってきた。

小島さんは、黒田に息子の椅子を見てもらいたかったという。

「息子もまだまだ椅子を完成させるということはないんでしょうけど、黒田先生には見てもらいたかったなぁと思うんですよ。そうじゃ、わしもこういうのをつくりたかったんだ、ということになると思います」

3. 優さんのウィンザーチェアの中に置かれたゴッホの椅子。
4. スツールの座面を削る優さん。若い頃のお父さんの面影と重なる。

黒田アヤ子さん
悟一さん

ゴッホの椅子は15脚ほどあり、住まいのあちこちで使っていました

黒田アヤ子・悟一（くろだあやこ・ごいち）
アヤ子さんは辰秋の長男・乾吉の妻、悟一さんはその長男で辰秋の孫にあたる。悟一さんは中学の美術教師。かつて黒田の工房兼住居だった清水道の長屋から移り、南丹市美山で暮らしている。

来客が絶えることがなかった家

家族として黒田の制作を間近で見てきたのが、長男乾吉の妻アヤ子さんと、その長男の悟一さんだ。

アヤ子さんは、黒田と乾吉が黒澤明の家具セット制作に取り掛かった1963年に悟一さんを出産。黒田たちがスペインでゴッホの椅子づくりを記録した当時、悟一さんは4歳である。

一家は京都市東山区の清水道にあった長屋に暮らしていた。1階は木工の作業場、2階は漆や螺鈿の作業場となっており、玄関の先に4畳半ほどの居間兼食堂があった。夕方になると、訪問客や弟子、学生たちでいつも賑わったという。夕食の準備をしているうちにどんどん人が増えるのだから、黒田の妻であるフジとアヤ子さんにとって、毎日の賄いは一苦労だった。食卓では、河井寛次郎や濱田庄司のつくった茶碗や大皿が普段使いされていた。

黒田が図面を描くのもこの居間だった。しかし、次にどんな仕事に取り掛かるのか、家族にはほとんど知らされない。アヤ子さんは家事の合間に図面を覗いたり、来客との雑談を耳に入れたりしながら、次はこんな仕事をするのかと察していたという。

宮内庁の高尾亮一・皇居造営部長が訪ねてきてこの部屋で新宮殿の椅子について相談していたことを、アヤ子さんは覚えている。

「最初は皇后さんの棚ですね。そんなのをつくっている間に、扉も椅子もという話になったんですね。その時に椅子の文化が日本にはないから、高尾さんにお願いして、ヨーロッパに行って見てくるという段取りになったんやないですか。うちは畳の生活ですから、椅子はありませんでした。子どもが生まれた時に、ちょっと座るものをつくったりはしていましたけど」

15脚ものゴッホの椅子

黒田父子のヨーロッパ視察は50日間に及んだ

1972年頃の居間兼食堂の様子。いつも来客で賑わっていた。左手の鴨居の上に河井寬次郎や濱田庄司らの大皿が掛かっている。

が、現地から手紙が届くようなことはなかったという。家族のためのお土産もなかった。そもそも視察先のビザの発給など宮内庁に便宜は図ってもらったが、視察自体は自己負担だったのだそうだ。皇后さまのお土産に回ってしまったのだろうか。家族へのお土産を買うゆとりもなかったのかもしれない。

ただ唯一のお土産といえるものが、ゴッホの椅子だった。これは黒田が現地から船便で送ったものだろうか、全部で15脚ほどもあったという。住まいのあちこちで、思い思いに使っていた。

「物干し竿を置いたり、ミシンかけの時に使ったりしていました。これは軽くて移動するのに使いやすかったし、座りやすかったですよ」（アヤ子さん）

「高校生ぐらいまでは自分の勉強部屋で使っていたね」（悟一さん）

「勉強部屋って言ったって、廊下の端っこですよ」（アヤ子さん）

来客のたびに行われるフィルム上映会

ヨーロッパ視察の写真やフィルムの上映会は、来客があるたびにこの居間や1階の工房で行われた。悟一さんは小学校高学年の頃、来客に混じってこの部屋の隅っこで何度も写真やフィルムを見たことを覚えている。アヤ子さんは台所で賄いに追われ、それどころではなかったから、映像

第5章　黒田辰秋を支えた人たち

の記憶はほとんどない。

「しょっちゅう見ていました。美術全集を見ている感じでした。むこうは美術館の中でも写真を撮ったりできるじゃないですか。今思うとすごいなって。エジプト回って、トルコのイスタンブール回って、とだいたい順番に話が始まって、日付が変わるぐらいでスペインに入ってお開きみたいな。だから、イギリスのバッキンガム宮殿とかはあまり見ていない。ゴッホの椅子は、動画が残っているから余計に印象深い。やっぱり皇居の仕事があるから、避けて通れないですよね」（悟一さん）

家族で大事にしていたゴッホの椅子

黒田は人間国宝に認定されて伏見区の広い家に転居し、長男の乾吉が清水道の工房を引き継いだ。二男の丈二も木工の仕事に携わるようになった。家族はそれぞれに暮らすようになったが、ゴッホの椅子にはみんな愛着を感じていたのか、引っ越すときに数脚ずつ持って行ったのだという。

乾吉も数脚を持っていたが弟子や来客にあげてしまい、今、悟一さんの手元には、前脚や背が機械加工されたタイプのもの1脚だけが残る。使っているうちに座面が擦り切れ、骨組みだけになってしまっている。

「座面がほどけたのを一生懸命麻縄で編んで使っていたんですけどね、猫が爪を研ぐのでそ

黒田作の砂糖壺と、乾吉作の匙。

悟一さんの家に最後まで残っていた、一部機械加工されたタイプの椅子。松本民芸館にあるものと同じだ。背板や後脚の削りが河井寬次郎記念館などのゴッホの椅子とそっくりで、同じ職人の手になることをうかがわせる。

97

れもボロボロになって」(アヤ子さん)

「でも引っ越すときに捨てて行こうとは思わなかった。普通にあってみてんなが大事にしていたからというのもあるんでしょうね」(悟一さん)

余談だが、この骨組みだけのゴッホの品が、黒田家に残るわずかなゆかりの品が、朱塗りの砂糖壺だ。砂糖壺を黒田が、乾吉がつくった。普段使いのほか来客の際にも出されたが、随筆家の白洲正子が訪ねて来るたびに、この匙を持ち帰ってしまったのだという。だからこの匙は4代目か5代目になる。白洲は黒田と親交が深く、後に黒田の作品集『黒田辰秋 人と作品』の編集・執筆を手掛けた。お椀や重箱など黒田作品の愛用者でもある白洲が、可愛い匙を見て思わず欲しくなってしまったのだろう。愛嬌あふれるエピソードだ。その白洲も黒田家でゴッホの椅子に座ってみたことがある。「思ったよりずっと掛けやすく、やわらかい感じのもの」だったと言い、「新宮殿のものとは似ても似つかぬゲテ物だが、"椅子の元"ともいうべき姿を備えており、よけいな装飾が一つもないのが美しい」と評している。

ゴッホのハイチェア

筆者は2013年に京都でゴッホの椅子づくりのワークショップを実施して、そこに悟一さんとお子さんたちに参加していただいたことがある。乾吉の弟子だった木工家の宮本貞治さん、中川勝之さんが教鞭をとる京都美術工芸大学を

1. ゴッホの椅子づくり講座で材を削る悟一さん。2. 悟一さんの長男の旭さん、二女の秋さんも一緒にハイチェアをつくった。3. 乾吉の弟子の中川勝之さん(左)と宮本貞治さん。ふたりが教鞭をとる京都美術工芸大学の木工室をお借りした。4. 京都美術工芸大学には、黒田や二男・丈二が使った鉋などが寄贈されている。

会場にお借りして、おふたりにもお手伝いをいただいた。悟一さんと二女の秋さん、長男の旭さんは、建築中の自宅で使う「ゴッホのハイチェア」を2脚制作した。スペインでの椅子づくり視察から約半世紀の時を経て、孫やひ孫たちが当時の映像を参考にゴッホの椅子をつくったと知ったら、黒田は天国でどんな顔をするだろうか。

京都市内の中学校で美術を教えている悟一さんは、授業では祖父や父の仕事にも触れながら、子どもたちに彫刻を体験してもらっている。時折、黒田がフィルムに収めたあのスペインの椅子づくりの現場に自分が立っている夢を見ることがあるという。今は仕事が忙しくて実現はかなわないが、いずれあの椅子の町を訪ねてみたいと思っている。

自宅キッチンに置かれたゴッホのハイチェア。カウンターの高さに合わせて図面を引き直した特別版だ。

上田てる子さん

黒田先生と一緒にグアディスを訪ね、職人さんの仕事に感心しました。

上田てる子（うえだ てるこ）
陶芸家の故・上田恒次の妻。黒田が参加した1977年の京都民藝協会が主催したスペイン・ポルトガル旅行に夫婦で同行。スペイン・グアディスの椅子職人の工房も黒田とともに訪ねた。

35人という大人数での旅

黒田と一緒にスペイン・グアディスの椅子職人を訪ねたという人が、京都に今も健在だ。大正11年生まれの上田てる子さん。てる子さんの夫の故・上田恒次は陶芸家で、河井寬次郎の弟子である。陶芸家でありながら建築にも造詣が深く、国の登録有形文化財に指定されている自邸（京都市）や、富本憲吉記念館（奈良県安堵町、現在は閉館）などの設計を手がけたことでも知られる。上田と黒田は、河井や民藝協会を通じて若い頃から交流があった。

上田夫妻は黒田と一緒にグアディスを訪問している。しかし、それは黒田が息子の乾吉と行った時のことではない。実は黒田は、同じゴッホの椅子の工房を2回訪れているのだ。2度目の訪問は、1977年の4月22日から5月6日にかけて京都民藝協会が主催したスペイン・ポルトガル旅行でのことだ。1度目の訪問が1967年の6月だから、ちょうど10年ぶりの再訪ということになる。

この時は総勢35人と、大人数での旅だった。団長は京都民藝協会代表の湯浅八郎。湯浅は黒田がまだ上加茂民藝協団にいた1929年に「京都民藝同好会」を立ち上げ民藝運動を支援してきた教育者で、同志社総長や国際基督教大学学長も歴任した人物である。ほかに建築家、造園家、学者、料理屋など民藝協会の会員たちで、夫婦での参加も多かった。上田はこの旅の世話人だった。

黒田にとっては、経済的に厳しかった当時に「皇居の椅子をつくる」という使命を帯びて息子と2人だけで各地を巡った1回目と異なり、人間国宝に認定されて社会的な地位も確立し、経済的にも安定した時期で、仲間たちとの気安い旅行にもなっていたのだろう。

グアディスの椅子職人の工房へ

スペインを訪ねた一行は、黒田がグアディスのゴッホの椅子づくりを参考にして皇居の椅子を完成させた逸話をもちろん知っており、見学を楽しみにしていた。工房ではあの柔和な感じの主人が出迎えてくれ、1脚をつくって見せて

100

前列左から2人目が黒田辰秋、4人目が柳宗悦。後列左から2人目が上田恒次。
1942(昭和17)年6月13日、京都の河井寬次郎邸にて。

ゴッホの椅子と鞍掛

　くれた。もう40年近い昔のことだが、てる子さんはその鮮やかな仕事ぶりをよく覚えている。
　「あれは、お利口なことしてはると感心して見ていました。ナタ一丁でね、ホウキの棒みたいな材木をパンパンパンパンと叩いてね、だいたい寸法わかってますからね、穴開けてね、組み合わせはるのですわ。パンパンと叩いたら上手にちゃんと組めるのです。簡単なものどすわな、横と縦と、あとは編んだらええのどすから。みんな感心して見てはりました」
　てる子さんのアルバムには、黒田が椅子職人と笑顔で会話しているような写真もある。黒田は10年ぶりに主人と再会して、何を話したのだろう。皇居の椅子を完成させたことを報告したのだろうか。

　てる子さんの夫の上田は、ゴッホの椅子に京都のある民藝品と通じるものを感じた。それは京都市北部でかつてつくられていた「鞍掛」と呼ばれる木の小椅子である。雑誌に「ゴッホの椅子」と題した旅行記を寄稿し、梅ヶ畑の鞍掛けを知ると、こう記している。

　この素朴な椅子が、どうして私たちの心を魅了して離さないのか。それは、無用の装飾がなく、用途に徹していて、材料の扱いに無理がなく、素材の自然な質に、椅子の方が従っているからでは

1.1977年にグアディスの椅子工房を訪問した一行。右から訪問団長の湯浅八郎、黒田、上田、椅子職人の夫妻。2.スペイン旅行中の上田と妻・てる子さん。3.椅子職人と談笑する黒田。4.椅子づくりを実演するグアディスの職人。5.上田が寄稿した1982年6月号『月刊京都』のスペイン旅行記。6.1982年6月号『月刊京都』の表紙を飾るのは鞍掛売りの女性。

第5章 黒田辰秋を支えた人たち

上田が設計した民藝建築の重厚な室内に、ゴッホの椅子がよく溶け込んでいる。

ゴッホの子ども椅子は珠子ちゃんのお気に入り。

民藝運動を担った人々の交流は今も続く。河井寬次郎の孫・鷺珠江さん、黒田の孫・黒田悟一さんとともに。お盆の上は上田家所蔵の棗で黒田作、仕覆は志村ふくみ作。

ないだろうか。黒田氏が、新宮殿の椅子を造るにあたって、叡智をこの『グアディスの椅子』に求めたわけも、ここにあったろう。

この椅子は、ちょうど、この京都の洛西梅ヶ畑の木工品である床几や鞍掛椅子と同じ気持ちや素材の扱い方で造られている。したがって、東西に遠くはなれたこの二種の木工品を、一カ所にならべて使っても、なんの違和感もない。それは、民芸という、共通の基盤のうえに立っているためではないだろうか。(『月刊京都』1982年6月号)

てる子さんによれば、かつてこの鞍掛を、たちかけと呼ばれる作業着姿の女性たちが売りに来ていたのだという。木製のはしごや鞍掛を頭に載せ、「はしごや鞍掛いらんかな」と声をかけながら家々を売り歩いていたそうだ。上田もグアディスの椅子づくりを見ながら、この売り子たちを思い出していたのだろう。日本では高度成長の中でこうした手仕事が失われつつあった時期で、郷愁も感じていたのだと思われる。

グアディスを訪ねた一行はゴッホの椅子をたくさん買い、まとめて船便で日本へ送った。現地の価格で1脚千円足らずだった。上田が旅行記に記したように、上田家ではゴッホの椅子と京都の鞍掛とを分け隔てなく、普段の生活に使っている。

「つこうてますよ。お餅つきになったらいっぱい人が寄ってきますのでね。軽いので、あれ出し

て、床几や鞍掛も出して。お布団干したりするときも、床几出して、鞍掛ちょっと足してと、そういうことをしてます」

船便とは別に上田夫妻が現地から持ち帰ったのが、子ども椅子だ。手づくりで可愛らしく、孫のお土産にちょうどいいからとスペインから持って帰ってきた。その椅子は夫妻の孫娘が座って遊んでいたが、今はひ孫の珠子ちゃんのお気に入りになっている。

濱田庄司が見出し、黒田が感銘を受けたスペインのゴッホの椅子は、半世紀の間に京都の民藝の人々の間にすっかり馴染み、溶け込んでしまったようだ。

ゴッホの椅子づくり、日本から世界へ？

　グリーンウッドワークの本場イギリスでは、背板がはしご状に3〜5枚あるラダーバックチェアが椅子づくり講座の人気アイテムだ。しかし、ゴッホの絵画にそっくりのスペイン・グアディスの椅子は知られていなかったし、あの絵画そっくりに実物の椅子をつくろうという発想もなかったようだ。

　筆者は以前イギリスで家具職人として働いていたことがあり、グリーンウッドワークの仲間もいる。そこでグリーンウッドワークの雑誌にゴッホの椅子づくりを紹介したところ、連載記事を書くことになり、3回にわたって掲載された（写真1）。なんとそのうち2回では、表紙も飾らせていただいた。黒田乾吉が撮影したスペインの椅子職人の写真（写真2）と、筆者自身の写真（写真3）である。

　この連載記事の反響は大きく、イギリスのグリーンウッドワークの第一人者マイク・アボットさんからは、椅子づくり講座で使用したいので図面がほしいと連絡があった。図面を届けてしばらくすると、受講者と一緒に撮影したゴッホの椅子の写真が送られてきた（写真4）。他にも世界のあちこちから、図面が欲しいという問い合わせや、つくったという報告が届く。

　かつて黒田も嘆いたように、日本には椅子の生活がなかったため椅子づくりの伝統も生まれなかった。だから、椅子生活の先輩であるヨーロッパ諸国に学ぶしかなかった。しかし、このゴッホの椅子づくりは、日本からヨーロッパに影響を与えた珍しい事例かもしれない、と思うのはちょっと大げさか……。

イギリスの雑誌で連載した記事と表紙。

マイク・アボットさんと椅子づくり講座参加者のヴィオラ・ワンさん。

第6章

ゴッホの椅子に魅せられた人たち

濱田庄司からゴッホの椅子を贈られた人、
濱田や黒田辰秋が日本に紹介したその椅子に
一目惚れしてスペインまで訪ねた人、
暮らしの中でずっと愛用してきた人。それぞれの言葉で、
ゴッホの椅子の魅力を語ってもらった。

池田素民さん

松本民芸家具 常務取締役

ゴッホの椅子の優しさや素朴さ、風合いには到底たどりつけません

Mototami Ikeda
柳宗悦に師事して民藝運動に参加、松本民芸家具を設立した池田三四郎の孫で、松本民芸家具の常務取締役。三四郎が集めた椅子のひとつにゴッホの椅子があり、現在も所有している。

濱田庄司から贈られたゴッホの椅子

長野県松本市は、戦後、民藝運動が栄えた土地のひとつだ。町の中心にある「松本民芸家具」は、1948年に池田三四郎が興した。柳宗悦の講演を聞いて感動した池田は、かつて和家具産地だった松本で職人たちを集め、これからの暮らしに求められる洋家具づくりを始めたのだ。

特に椅子の研究に力を入れ、バーナード・リーチらの指導を受けながらイギリスの庶民の椅子、ウィンザーチェアやラッシュ編みの椅子を作り続けてきた。定番商品の中には、柳宗悦や河井寛次郎がデザインした椅子もある。

池田は自らの製品づくりに生かすため欧米の優れた椅子を収集し、職人たちの宿舎に並べて、日頃からそれらの椅子に触れさせ学ばせていた。その収集品のひとつに、ゴッホの椅子がある。椅子の貫には「濱田先生より」と書かれている。コレクションをまとめた池田の著書『三四郎の椅子』では、「スペインの安物の椅子」として以下のように紹介されている。

「これらの椅子は戸外生活を主とするジプシーなどの消費椅子で、手作りながら多数作られるだけに独特の味を持っていて、われわれのセンスでは到底競争にならぬものであった」

ゴッホの椅子に学ぶべきこと

今、松本民芸家具の経営を担うのが、池田の孫

濱田庄司から池田三四郎に贈られたゴッホの椅子。

1953年、椅子づくりを指導するバーナード・リーチ。右端は池田三四郎。

で常務の素民さんだ。松本民芸家具はていねいな手仕事、数十年使い続けることのできる堅牢な造り、黒光りする重厚な塗装で知られる。ナタでつくった跡を残したまま、手早く組み立てられ、白木のままで使われるゴッホの椅子とは、目指すところが対極であるようにも思える。しかし、つくり手が陥りがちなわべだけのデザインや、自然や社会の環境とはかけ離れたものづくりへの戒めとして、この椅子に学ぶところがあるという。暮らしの道具は、本来そこにあるものから自然に生まれたものでなければならない。濱田庄司が椅子を贈った理由について、素民さんはこう考えている。

「この椅子の中に自分の仕事では到達できない何かを見出しているんでしょう。自分がどこまでがんばっても、この椅子の何とも言えない優し

さや素朴さ、風合いには到底たどりつけない。でも、それを理解できるかできないかは大きな違いがあるので。我々にもそれを学べ、理解しろということを強く言われてきたんだと思いますね」

松本民芸家具のショールームの一角には、ゴッホの椅子の絵が飾られている。この絵を描いたのは染織家の芹沢銈介だ。芹沢は会社のロゴデザインを担当するなど松本民芸家具とは縁が深いが、素民さんによれば、どのような経緯でこの絵が描かれたのかはわからないのだという。芹沢も濱田と同じように、この椅子に学べというメッセージを込めたのだろうか。

スペインで出会ったゴッホの椅子

素民さん自身も、スペインでゴッホの椅子が

使われているのを見たことがある。大学を卒業して実家の会社に入ることになる前、1年間スペインに留学したのだ。

大学で美術史を学びながらスペイン中を旅した。ある町で電車に乗りそこねてしまい、野宿をするつもりでいると、女の子が声を掛けてきて野犬が出て危ないからと家に連れて行ってくれた。粗末な造りで、カーテンのような入り口をくぐると床は土のままで、そこへ寝床をつくってくれた。夕飯をごちそうになり、翌朝は弁当を持たせてくれたそうだ。お礼にお金を置いていこうとすると、そこのお母さんに怒られた。

貧しく虐げられていたけれど、心豊かな暮らし。その家で、ゴッホの椅子が使われていたのだという。

1.芹沢銈介が描いたゴッホの椅子。2.絵の裏には芹沢が「すぺいんの椅子」とサインしている。

変わらないものづくりの姿勢

　松本民芸家具の特徴のひとつがラッシュ編みの座面で、これはゴッホの椅子との共通点でもある。この技術は、池田の妻のキクエが手探りで身につけたものだ。益子の濱田庄司のもとへ通い、濱田がイギリスから持ち帰った古いラッシュ編みの椅子を分解して直しながら、編み方を独学で学んでいった。後にこの池田キクエの仕事に対して、日本民藝協会から民藝大賞が贈られている。それだけに、素民さんもラッシュ編みへの思いは強い。

　「うちとしてはやっぱり、松本民芸家具として原点の仕事のひとつだと思うんです。風合いや使い心地を考えても、とてもいいものですよね。なぜか外国のものでありながら日本風の雰囲気があります。まさに日本の洋家具としては、とても使い良いものだと思います。だから、なくせない仕事なのです」

　しかし、この伝統の継続が危機に瀕してもいる。材料のフトイを浜松の農家から取り寄せていたが、農家が廃業して手に入らなくなってしまったのだ。そこで、別の材料を探したり、会社で田んぼを借りて自らフトイを育てるなど、さまざまな方法を試している。変わりゆく社会の中でも変わらないものづくりを、これからも素民さんの努力は続く。

3-4.松本市の中心部にある、松本民芸家具のショールーム。5.松本民芸家具の工房。さまざまな家具の型板が天井から下がる。6.製品は可能な限り手仕事で仕上げる。7.池田三四郎著『三四郎の椅子』より。8.今はひとりの職人がすべてのラッシュ編みを手掛ける。

柿谷誠さん
KAKI CABINETMAKER

家具屋になることを決心させたくらい
強烈な影響を与えた椅子です

Makoto Kakitani
富山市にある家具工房KAKI CABINETMAKERを主宰。雑誌でたまたま見つけたゴッホの椅子に惚れ込み、スペインのグアディスまでゴッホの椅子づくりを見に行ったほど。2004年没。

ゴッホの椅子に感動する

ゴッホの椅子についてはさまざまな人がその魅力を文章に綴っているが、なかでも最大級の賛辞を贈ったのが富山市で家具工房KAKI CABINETMAKERを主宰していた故・柿谷誠さんだろう。柿谷さんはまだ学生の頃、美術雑誌に載ったスペインの椅子づくりの記事に目を奪われる。濱田庄司が書いたと思われる、ジプシーたちのつくる白木の椅子の記事だ。美大で油絵を学んでいた柿谷さんは絵画に感動したことはあったが、家具を見て感動したのは初めてだった。それ以降、頭の片隅に、ずっとゴッホの椅子があった。

しばらくして柿谷さんは独学で家具をつくり始め、2人の弟たちも加わって家具工房を開設するのだが、まだ家具づくりを始めて間もない1972年にスペイン・グアディスへ椅子づくりを見に行く機会を得る。雑誌で記事を読んでから8年、ずっと思い続けてようやく実現した旅である。

後に柿谷さんが出した初の著書『KAKIのウッドワーキング』に、その旅のことが記されている。しかも第一章の冒頭だから、いかにゴッホの椅子への思いが大きかったかがわかる。その中の一節を紹介したい。

細い細い柳の木だけを材料にして、道具はナタ、ノコ、ドリルにハンマーだけでこれほどまで

110

第6章　ゴッホの椅子に魅せられた人たち

1. 富山市粟巣野にあるKAKI CABINETMAKER。3兄弟はスキーが得意で、当初はこの地にロッジを建ててスキー学校を営んでいた。
2. 次兄・柿谷正さんの息子の朔郎さん(左)と、末弟の柿谷清さん(右)。

に美しいイスが作られるのです。仕事は実に粗いのですが、何千本、何万本と同じイスを作りつづけた職人の手が、手ぎわよく作っていくのです。バックレストの三本の棒は鳥の羽根のように軽やかですし、下に入る八本の棒は細く長い葉っぱのようです。できあがったイスは一本、一本、すこしずつ大きさも、かたちも、脚の角度も違います。とってもおかしな疑問だけれど、どうしてこんなにも美しいものができるのか、私には今でもわかりません。自由という言葉はこのイスのためにあるのではないかとさえ思います。(「南スペイン・グアディス村のイス」『KAKIのウッドワーキング』1982年)

グアディスで柿谷さんが見たのは、2組の職人夫婦が黙々と椅子をつくる光景だった。男たちが木を削って組み立て、女たちが座を編む。その光景を思い起こしながら、文章をこう締めくくっている。

そこで買ったイスは今も私の家で毎日使われています。乾燥しきったスペインの山の中で作られて、雪深い日本の山の中で使われているなんて、なんとも素敵なことです。私の気持ちも、グアディスの二組の夫婦のように、愛する女と気の合った仲間と、静かに、自由で、大らかな家具を作りつづけたいと思っています。(「南スペイン・グアディス村のイス」『KAKIのウッドワーキング』1982年)

家具屋になるきっかけに

その言葉どおり柿谷さんは家族や仲間を愛し、仕事を楽しみ、人生を謳歌して、2004年に60歳で亡くなったが、KAKIの工房はその後2人の弟たちとその息子が引き継ぎ、今も家具づくりを続けている。制作を担当するのが柿谷3兄弟の末弟の清さんと、次兄の息子の朔郎さんだ。清さんも兄と同様、ゴッホの椅子には強い愛着がある。

「本当にいい格好していますよ。形がサマになるんです。それで座りやすいですよね。兄も感動したと思うんです。それで、これを見て。家具屋になろうと

111

KAKIの椅子たち。左が最初の試作品で、角材を後から削り込んだことがわかる。材は昔からロシア産のベニマツを使っている。座面は、ガマが日本でなかなか見つからず、サイザル麻という麻縄を使って編んでいる。

決心したのもこの椅子かもしれないぐらい強烈な影響を与えた椅子というのは間違いないです」（清さん）

朔郎さんにとっては、子どもの頃から当たり前にある家具だった。

「僕が物心つくときにはありましたね。小さい頃から普通に使っていました。スペインの椅子というのは知っていたけど、背もたれを一生懸命回して遊んでいました」（朔郎さん）

簡単なようで実は複雑

KAKIの初期の製品も椅子が中心で、それらはゴッホの椅子がお手本になっている。しかし家具づくりを専門的に学んだことのない3兄弟にとって、ゴッホの椅子は簡単そうに見えてもどうつくればよいかわからなかった。すべての部材が四角ではなく柔らかく削られているし、それらがさまざまな角度で組まれているからだ。

最初の試作品は、まず四角い部材で組み立ててから、ゴッホの椅子に近づけようと小刀であちこちを削っていった。家具づくりというより、まるで彫刻を彫るようなやり方だ。図面化は大学で工学を学んだ次兄の正さんが担当したが、頭を抱えてしまったという。

「正兄は悩んでいましたよ、全部が傾いていて計算が難しいって。全部角度が違うじゃないですか。家具屋にとっていちばん難しい作業が、四方転びというやつなんです。四方にこう傾いてい

るわけだから。それを兄貴の話だと30分ぐらいでつくっちゃうというではありませんか。すごく難しいはずなのに、いとも簡単に」（清さん）

やがてKAKIの家具は広く知られるようになり、松本や倉敷など各地の民藝館でも使われるようになる。富山市民藝館の初代館長の安川慶一がKAKIの仕事を評価し、民藝館の什器として推薦してくれたほか、濱田や池田三四郎などにも会わせてくれたのだ。余談だが、安川慶一は富山出身の木工家・建築家で、戦後間もないころから松本民藝家具の家具づくりを指導した人物である。安川の設計した北陸銀行のための家具では、安川の要請で黒田と松本民藝家具が合同で制作を行っている。

工房が始まってもう40年以上になるが、これからも規模を広げず、楽しみながら仕事を続けていくとふたりは言う。

「僕らは仕事も好きだし遊ぶことも大好きで、それが人とのつながりになって広がっていくと思うんですよ。家具だけにすべてを集中してやっても広がらないんです。遊んでいろんな人と付き合って、だから家具が付いていくんですね」（清さん）

KAKIの人々の大らかさの源も、柿谷誠さんがスペインから持ち帰ったものなのかもしれない。ギャラリーへ上がる階段の踊り場には、グアディスで買い求めたゴッホの椅子とともに柿谷さん自筆の詩とイラストが掛けられ、KAKIの家具づくりを見守っている。

112

柿谷誠さんが持ち帰ったゴッホの椅子と、自筆の詩とイラスト。ギャラリーへの入り口で迎えてくれる。

グアディスの椅子
自由という言葉は この椅子のためにあるのではないかと思う程 自由な椅子だ。
作る人もアンダルシアの気候も 全てが唄を歌っている様だ。
材料は 濃い青空と乾いた茶色の中にまっ白い小さな建物が点在する田舎道を
直径5,6cm、長さ2m程の柳の丸太を背にしばったろばを引きながら
のんびりと小さな仕事場に運んで来る。
（柿谷誠さん作の詩）

岡田幹司さん・寿さん

西洋民芸の店グランピエ経営

何百脚と仕入れて売り、各地の民藝館に寄贈もしました

Kanji Okada, Hisa Okada
京都の寺町通と東京の青山にある西洋民芸の店グランピエを経営する夫妻。1972年の店のオープン当初から販売していたゴッホの椅子は、今も自宅で健在だ。

ゴッホの椅子を仕入れる旅に

京都の寺町通にゴッホの椅子を売る西洋民芸の店がある。赤い小さなゴッホの椅子に掛かった「グランピエ」の看板が目印だ。店頭に置かれた白木のゴッホの椅子は、3本の背板が各地の民藝館にあるゴッホの椅子とまったく同じ形だが、前脚と後脚は少し太めで、よく見ると刃物でざっくりと削ったものではなく、機械で丸く加工されたものらしい。

この店では、1972年の創業時からゴッホの椅子を扱ってきた。店を始めたのは、岡田幹司さんと妻の寿さんだ。2人は1965年にスペイン遊学中に知り合い、帰国後に結婚。スペインの民藝品や骨董を売る店を開くことになった。その頃、濱田庄司らが雑誌に「世界の民芸」を連載していて、グアディスの椅子を紹介する記事もあった。それを見つけた岡田さん夫婦はその椅子も仕入れることに決め、グアディスを訪ねた。

幹司さんは1972年1月にスペインで工房を探し当てて椅子を仕入れ、5月のオープン時に並べると、ゴッホの椅子はよく売れた。そこで7月に再びスペインへ仕入れに行くことにしたのだが、実はその時、富山で家具づくりを始めたばかりの柿谷誠さんも同行していたのだった。他に骨董品店の主人、画家、料理屋の女将など、総勢10人でのグループ旅行だった。

寿さんがこの旅で印象に残っているのは、グアディスの椅子づくりそのものよりも、それを見ていた柿谷さんの興奮ぶりだ。

「とにかく柿谷さんがものすごく興奮して大変だったことだけは記憶に残っているんです。すごいすごいとおっしゃって。だから本当に向こうも一生懸命見せてくれたし、柿谷さんも本当に感激なさって。やっぱりご自分でつくっておられるから、大変さもわかるし良さもわかるし、ということなんじゃないですか」（寿さん）

「私は手際の良さがすごいなと。生木を手回しドリルでグリグリ穴開けて、カンカンカンと打ち込むと、本当に水分が出てきてね。座面を編む

1.京都・寺町通の西洋民芸の店グランピエ。2.看板が掛かるのはゴッホの子ども椅子。3-4.店先に置かれたゴッホの椅子。脚が丸く機械加工されている。

1.1972年7月のスペインにて。左端がKAKI CABINETMAKERの柿谷誠さん。左から3人目が寿さん、右端が幹司さん。2-5.岡田さん一行が訪ねたときのグアディスの椅子工房。柿谷さんはこの様子を見て興奮した。

6.食卓で使ってきた大人の椅子には「グランピエ」の焼き印がしてある。7.子ども椅子には娘の春さんの「春」の焼き印が。8.東京青山に支店を開いた時、新聞に掲載された切り絵。東京でも店頭にゴッホの椅子を並べた。

はあとの人がやるけど、それもなかなかの手際の良さで」(幹司さん)

椅子に座った娘がひっくり返って

記録が残っていないので正確な数字はわからないが、それ以来、グランピエでは一度に数百脚ずつを仕入れるようになった。大人用の椅子の座の下にちょうど収まるので、子ども椅子も同じ数を仕入れた。岡田さん夫妻もゴッホの椅子を気に入って、食卓でずっと愛用してきたという。子ども椅子のほうにも思い出がある。

「娘がこれに乗って遊んでいたらひっくり返って骨折しまして。コンと後ろにひっくり返って鎖骨を折ってしまったの。2歳くらいの頃に」(寿さん)

「去年、その娘が2歳の孫を連れて来たので、この椅子に座りと言って座らせたら、後ろ向きにコロンと転んで。こんどは平気やったけど」(幹司さん)

民藝運動とも縁がある。幹司さんの父は京都で金属加工の会社を経営しており、上加茂民藝協団の頃から民藝運動の支援者だった。青田五良と仲が良かったのだという。岡田さん自身も京都民藝協会がスペイン旅行へ行く時に手配を手伝ったり、ゴッホの椅子を仕入れるようになってからは各地のゴッホの民藝館に椅子を寄贈したりしたそうだ。

諦めきれず現地を訪ねる

グランピエではその後グアディスの工房へ何度か手紙で追加注文を送っていたが、ある時、工房の主人から、自分はもう引退するので次が最後の発送になるとの手紙がきた。その後は別の工房の主人を紹介してほしいと何度も手紙を書いたが、主人から二度と返事はこなかったという。寿さんは諦めきれず、2010年になってグアディスの市役所へ電話をかけると、まだひとりだけ現地を訪ねて探したところ、たどり着いたのは福祉作業所だった。指導員として働いていたその職人は、すべてを刃物で削ってつくることができないから、今は脚を機械で削っていると言って、椅子を見せてくれた。その時に注文して送ってもらったのが、今グランピエの店先に並んでいるゴッホの椅子なのだ。岡田さんたちはこれからもゴッホの椅子を仕入れたいと思っている。

「向こうではごく当たり前のものだったから、特にそれが海外で評判になっているとか、そんな気もないでしょうし、それを宣伝して他所へ広めようという気もないんですね。スペインの若い人がこれの良さを見直して使うこともあまりないと思います。でも、創業時からの看板商品なので、つくり続けられる限り取り扱いたいと思っています」(寿さん)

中村好文さん

建築家

ゴッホの椅子には
椅子のスピリッツが宿っている気がします

Yoshifumi Nakamura
建築家・家具デザイナー。日本大学生産工学部建築工学科教授。1976年に購入したゴッホの椅子は、ずっと食卓の椅子として使ってきた。

第6章　ゴッホの椅子に魅せられた人たち

ゴッホの椅子は意中の椅子

住宅建築家であり家具デザイナーとしても知られる中村好文さんは、ゴッホの椅子のファンのひとりだ。

自ら椅子をデザインするだけにコレクションは数多いが、なかでも手放せない「意中の椅子」としてゴッホの椅子を挙げている。エッセイにはこう書いている。

もしかりに「椅子ってなんだろう」と問われたら、言葉で説明するかわりに、この〈ゴッホの椅子〉を黙って差しだしたい。椅子の「祖型」というか、「椅子らしい椅子」といえばよいのか、ここには椅子のスピリットが宿っているような気がするから。（『芸術新潮』2002年12月号）

ゴッホの椅子との初めての出会いは、日本民藝館だった。中村さんが建築を学んでいた当時、大学は学生運動真っ只中で1年半にわたって封鎖されてしまい、授業が行われなかった。そこで先生に勧められた日本民藝館へたびたび通うようになり、ウィンザーチェアや李朝の棚や焼き物を眺めてはスケッチしていたという。その中に、ゴッホの椅子もあった。

「形がいいなと思ったんですね。椅子の原型みたいな椅子じゃないですか。座面は台形になっていて、脚を開いたときに合った形をしているわけです。背中は逆三角形で、上のほうが大きい。

人の形が椅子に出ているところが好きなんだと思います。理屈に合っているという感じがします」

使ってこそわかる椅子の良さ

中村さんが吉村順三設計事務所に勤め始めた1976年に、仕事で通っていた長野県小諸市の民藝店でゴッホの椅子が売られているのを見て、大人の椅子と子ども椅子を買い求めた。そして実際に食卓で使い続けてきた。

決して座り心地がいいと言える椅子ではないけれど、コンパクトなサイズで、座面も小ぶりで取り回しが良い。座枠の左右の部材を前の部材よりも少し上にずらして脚に接合していることで、自然とお尻の形に合った勾配が生まれる。体重をかけると編んである座面が部材を中心へ引き寄せる力が働くので壊れにくいなど、見た目の良さだけでなく、使ってみてもよくできていると感心するところが多かったという。購入してから40年も経つが、使われ続けた座面はほころぶこともなく、いい味わいが出ている。

「結構座ったんですよ。座っていないと保たなかったと思う。やっぱり脂分が染みつくにしとくとカサカサになっちゃうので。そのまんまり使ってないけど一時期は毎日使っていたからね。ヨーロッパの安食堂なんかにあるのは汗や汚れとかでトロトロになっていますけど。

自然発生的に生まれた形

中村さんが手放せない「意中の椅子」は、ほかにイタリア人建築家のジオ・ポンティが1957年にデザインした超軽量の木製椅子スーパーレジェーラや、アメリカのシェーカー教団が19世紀からつくり続けてきたラダーバックチェアなどがある。いずれも縦の脚と横の貫を組み合わせた本体のフレームに、背板を横に数本渡したもので、構造はゴッホの椅子とよく似ている。これらはスペイン、イタリア、アメリカと産地は異なるが、どこかに起源があって伝播していったというより、各地で自然発生的に生まれた形ではないかと中村さんは考えている。誰でも思いつくことが同じだったというか、それだけ合理的な構造なのだ。

ゴッホの椅子は黒田の旅行記を読んで生木で作ることは知っていたが、中村さんの椅子も購入したての頃はまだ生木のような感触が残っていたという。使っているうちに乾いたのか、重さがだんだん軽くなっていった。

余談だが、中村さんは吉村順三事務所に入る前に職業訓練校で木工を学んだ時期があり、そのとき同級生たちと京都へ黒田辰秋を訪ねたことがあるのだそうだ。

当時は既に皇居の椅子の大仕事を終え、人間国宝に認定されて木工の大家としての地位を

中村さん所有のゴッホの椅子。人の形が椅子に出ていて、理に適ったプロポーション。

第6章 ゴッホの椅子に魅せられた人たち

1. 座面は使う人の手から程良く水分や油脂分を得て、40年経ってもほころびていない。
2. ヨーロッパ旅行中にミュージアムショップで見つけたゴッホのミニチュア椅子。手のひらにのるサイズ。

座り心地は体が覚える

中村さんは数多くの椅子を買い求め、生活の場で使ってきた。ゴッホの椅子は4千円ほどだったが、スーパーレジェーラは給料が5万円の時代に9万円もしたという。そうまでして椅子を買うのには理由がある。

「自分の何かと引き換えるという感覚がないと、全然自分のものにならないんだね。借りた本を読んでもあまり残らないというか。だから椅子を買っていたんです。大学が武蔵美だから図書館にも名作椅子はいっぱいあったけど、それでは飽き足らなかった。自分で買って一緒に暮らすというか、使っていないと気が済まなかったから。そういうふうにして毎日毎日使っていて、座り心地を体が覚えている、寸法も何も。そうして体に染み込ませようと思っていました」

そして、自分が椅子をデザインする時には、これまで吸収し、体に覚え込ませ、血肉となったものが自然とにじみ出てくる。中村さんの設計する、眺めてよし座ってよしの椅子たちには、ゴッホの椅子のエキスもきっと入っているのだろう。

確立していた時期。木工を志す若者にとっては憧れの存在だった。黒田は丹下健三が設計した草月会館に納めるテーブルを漆で仕上げる作業を見せてくれ、学生たちにうどんをごちそうしてくれた。

いろいろな椅子が並ぶ中村さんの自宅。左奥は19世紀のイギリスのウィンザーで、左手前は中村さんデザインのウィンザー。右奥も中村さんデザインの椅子。

第7章

ゴッホの椅子の町・グアディスへ

かつて濱田庄司や黒田辰秋が訪れた
ゴッホの椅子づくりの町・グアディスとはどんな所なのか。
今も椅子づくりの伝統は残っているのか。
約50年前の足跡を辿り、現地を訪ねた。

アルハンブラ宮殿とグラナダ市街。

日用品店にある
ゴッホの椅子に似た椅子

　1967年6月、黒田と息子の乾吉は、マドリードの大使館で紹介を受けた通訳の田尻陽一さんとともに、まずアンダルシア州グラナダ市を訪ねている。グラナダは3千m級の山が連なるシエラネバダ山脈の麓にある、人口23万人の街である。イベリア半島の中で最後までイスラム王朝が都を定めた場所として知られる。アルハンブラ宮殿などのイスラム遺跡は世界遺産に登録され、世界中から多くの観光客を集めている。
　旧市街の中に籠や食器などを扱う日用品店があり、ゴッホの椅子に似た椅子がいくつも置かれていた。白木のままのものや鮮やかな色で塗られたもの、子ども椅子などがある。色付きの椅子にはSilla Andalucia（アンダルシアの椅子）と書かれていた。店主のマヌエル・モリーナさんによれば、この椅子はアンダルシア州のグラナダでもグアディスでもなく、実は隣の州のアルバセテという町から仕入れているという。15年ほど前までは

グアディスの椅子も仕入れていたが、グアディスはすべて手づくりのため、職人が年をとってつくれなくなり、質も悪くなっていったそうだ。代わって機械加工の安い椅子が周辺の町から入ってくるようになった。今、大人用の椅子が1脚31ユーロ（約4千円）という安さで、毎日1脚ずつぐらい売れるという。買うのはほとんどが地元の人で、「家具屋でいい家具を揃えるお金のない人がうちに来るのさ」とマヌエルさんは言う。

ゴッホの椅子と
フラメンコの関係

　グラナダの中心部の遊歩道を歩くと、著名なフラメンコ歌手の銅像が立っている。彼女の名はマリア・ラ・カナステラ。グラナダで最も優れたフラメンコ歌手の1人と讃えられた女性だ。そしてその脇には、3脚のゴッホの椅子。実はフラメンコとゴッホの椅子には、深いつながりがあるのだ。
　グラナダ市内のサクロモンテ地区には、岩肌に洞窟を掘ってつくったフラメンコ劇場が立ち並ん

124

第7章　ゴッホの椅子の町・グアディスへ

ゴッホの椅子は後脚が垂直なのが特徴だが、これは狭い洞窟内で椅子を壁にぴったり寄せたかったからかもしれない。今ではフラメンコの舞台では欠かせない小道具となり、赤や緑に塗られることも多くなり、伝統的には白木なのだという。

ドゥダルの椅子職人を訪ねる

グラナダ市郊外のドゥダルという村に、椅子の座面を編む職人がいると聞き、訪ねた。やはり岩肌に穴を掘ったところが彼の作業場だ。フアンマヌエル・ゴンザレスさんは1958年生まれ。16歳で椅子工房に勤め始めた。ドゥダルでは1960年代まで、350人の椅子職人のつくる椅子（60ページ参照）によく似て場を始め、ここはかつてキリスト教徒たちが侵攻したとき、ヒターノ・カナステロさんが後を継いでいる。白く塗られた狭い洞窟内には、歌手や踊り手、観客たちが座る60脚ものゴッホの椅子が並び、天井には無数の銅や真鍮の鍋が吊るされている。鍋はかつて彼らが職業としていた鋳掛屋（鍋を修理する仕事）の象徴だ。ゴッホの椅子が使われる理由についてエンリケさんに尋ねると、かつてはフラメンコの演者たちがこの椅子をつくり、座面も自ら編んでいたからだという。エンリケさん自身も若い頃、椅子の座を編み直していたそうだ。

座面を編む技術を学び、24歳から椅子工房に勤め始めた。ドゥダルを訪れたグラナダの椅子職人のつくらしていて、かつて黒田が最初に訪れたグラナダの椅子職人のつくる椅子（60ページ参照）によく似ている。椅子の形にも地域性があるようだ。

と呼ばれるスペインジプシーたちや、改宗を迫られたイスラム教やユダヤ教の信者たちが迫害を逃れて暮らした場所だ。彼らはここで工芸や芸能の仕事に携わり、さまざまな文化を融合させた。物悲しくも情熱的なフラメンコもそこから生まれたといわれている。

マリアは1913年にこの地区で生まれた。父親は籠編み職人で、彼女の芸名のカナステラは「籠編み娘」という意味だ。1953年に洞窟の居間を改装してフラメンコ劇場の形は日本にあるグアディスの椅子とは少し異なり、円弧がふっくらしていて、かつて黒田が最初に訪れたグラナダの椅子職人のつくる椅子（60ページ参照）によく似ている。

1. グラナダ旧市街にある日用品店。2.「Silla Andalucia（アンダルシアの椅子）」の札がついた機械加工の椅子。鮮やかな色で塗られたものの他、白木のままのものも売られている。3. 店内には子ども椅子もある。4. 店主のマヌエル・モリーナさん。

125

1

1.グラナダ市内に立つ、マリア・ラ・カナステラと3脚のゴッホの椅子の像。2.マリアの息子エンリケさん。マリアはこの洞窟で暮らした。3.後脚が垂直なので、壁にぴったり寄せて並べることができる。4.狭い洞窟内で、情熱的な踊りが繰り広げられる。5.劇場の壁に掛けられている1925年の写真。背板の数は4枚だが、形はかつて黒田が訪れたグラナダの椅子工房のものによく似ている(60ページ参照)。

村の人口のうち実に50人が座編みの仕事をしていたという。ファンマヌエルさんも忙しい時は1日に10脚以上の椅子を編んだ。材料はガマで、スペイン語ではアネアまたはエネアと言う。セビリアのグアダルキビール川に自生しており、先端に太い穂をつける前の8月に収穫して乾かす。座編み職人たちはその乾いた束を買い、編む前日に水に浸けて柔らかくしてから編む。数本をまとめて指で捻りながら座面の周囲を巡らせ、細くなったら1本また1本と継ぎ足しながら捻っていく。

ファンマヌエルさんが勤めていた工房はその後、椅子をつくらなくなった。手仕事の椅子ではもう商売にならないためだという。そのため40歳にならない頃にランプをつくる会社に移り、座面の編み直しの相談があると個人で引き受けている。今は村で座編みをする人はなく、ファンマヌエルさんが最後の職人になってしまった。1脚を編み直す価格は材料代を含めて20ユーロ（約2600円）。世間話をしながら1時間半ほどで編み上げた。傍らで見ていた奥さんは「昔は手先が見えないほど速かったのよ」と言う。ファンマヌエルさんはしっかり編まれた硬い座面を叩きながら「普通に使えば20年は持つ、保証するよ」と言って笑顔を見せた。

グラナダからグアディスへ向かう

地名のGuadixは、濱田庄司や黒田は「グアディス」と紹介し、現代の地図などでは「グアディクス」と表記されるのが一般的だ。現地の発音は語尾を発音せず「グアディ」となる。

1967年の黒田の旅行記では、グラナダからグアディスへの道は「舗装も不十分な路」で、「石灰質を多く含むらしい赤土の山坂道を昇っては降り、延々2時間半余りを走り続けてグアディスに着いた」という。今は高速道路が通り、1時間で結ばれている。この道の両側に見えるのは、赤土と、マツ、ポプラ、オリーブなどの樹々だ。年間降水量が東京の1/3の500㎜足らずと少なく乾燥したこの一帯は、適応できる植物が少ない。オリーブはそのうちのひとつで、果実や油を採るのに違いない」とある。人口約1万9千

人のグアディスはスペインで最も多くの洞窟住居が残る町で、その数は2千戸にも及び、今も住居のほかレストランやホテルとして使われている。かつては人々が迫害から逃れて暮らし始めた場所だったが、酷暑・厳寒の地にも関わらず年間を通じて室温が18～20度に保たれるなどの利点もあり、その良さが見直されているのだ。

洞窟での暮らしに必要だったゴッホの椅子

この地区の一角にグアディス市営の洞窟住居資料館があり、たくさんの手づくり椅子が展示されている。

ここで働くマリパズ・エクスポジトさんは、祖父母や父母がかつて洞窟で暮らし、兄も小さい頃まで洞窟で育った。母親はこのような椅子をあらゆる家事に使っていたという。洞窟の中は陽が当たらないので、天気の良い日は家の前に椅子を持ち出し、太陽のもとで裁縫をしたりジャガイモの皮を剥いたりした。軽くて持ち運びやすいので、使いやすかったのだ。

植えられており、アンダルシア州は世界最大のオリーブオイルの生産地となっている。

ポプラはグアディスの周辺のあちこちに植林され、細くまっすぐな幹が立ち並んでいる。ポプラは地下深くまで根を伸ばすため、乾燥した土地でも育つことができ、しかも成長が速い。そのためこの地域では、住宅用材、足場や杭などの土木用材、家具用材などに広く使われている。ゴッホの椅子がポプラでできているのは、身近に手に入る限られた材料だったためなのだ。

座編み職人のファンマヌエルさんの父も、かつてポプラを植林して洞窟で暮らし、兄も小さい頃まで洞窟で育った。植える仕事に従事していた。植えてからわずか5～6年で椅子の脚に使える太さに育ったという。

黒田の記述には、「このグアディに近くなったところの、道の両側の小山の横腹を割り抜いて、その上に煙突がニョキニョキ立っている家屋らしいものが、山の起伏に沿うように、三々五々見えてくる。半穴居というのか、洞窟というのか、原始的な住宅の姿の一つ

第7章 ゴッホの椅子の町・グアディスへ

1.岩肌を掘った洞窟の作業場の前で座を編むフアンマヌエルさん。2.数本をまとめて持ち、捻りながら編んでいく。細くなると1本ずつ継ぎ足す。3.四隅から始め、中心で編み終わる。表は捻りながら編むが裏は捻らないので真っ直ぐだ。4.金具で編み目を整えて仕上げる。5.1時間半で完成。編み上がった椅子は青々した草の香りが漂う。

グアディス郊外のポプラの植林地。11月上旬に黄葉を迎えていた。

洞窟住居が立ち並ぶグアディスの町並み

第7章　ゴッホの椅子の町・グアディスへ

また母親は、洞窟の外へ椅子を持ち出して、洗面器を置いてお湯を入れ、子どもたちの髪を洗った。洞窟の中は涼しくて髪が乾かないためだ。マリパズさんが生まれる前にこの椅子が特別なものでなく、無数の職人たちがつくる日常雑器だったからかもしれない。

洞窟の家でもそうやって髪を洗ってもらっていたことをマリパズさんは覚えている。自宅の椅子は母親が婚礼持参品として持ち込んだもので、今はマリパズさんが受け継いで使っているという。

ゴッホの椅子が洞窟での暮らしに欠かせない道具だったことがうかがえるが、資料館には椅子の歴史や技術についての説明はない。

椅子職人

ひとりになってしまった

グアディスにおける椅子づくりは17世紀に始まったようだ。そして辰秋が訪ねた1960年代には、グアディスには12軒もの椅子工房があったという。それが時代とともに減り、今ではわずかひとりを残すのみになってしまった。

132ページの写真の人物がその職人、マノロ・ロドリゲス・マルチネスさん。彼は1964年に12歳の若さで椅子職人になった。親戚も椅子づくりに携わっていて、職人になることはごく普通の選択だった。職場は黒田が訪ねた工房の近所で、その後、日本からゴッホの椅子の注文が来た時には制作も手伝ったという。一番忙しかった頃には、工房主とふたりで1日に30脚もの椅子を組み立てたそうだ。

マノロさんは今、グアディス市内にある障がい者のための福祉施設で椅子づくりを教えている。グランピエの岡田寿さんが訪ねた施設だ。ここには木工、陶芸、縫製など6つの工房があり、合わせて100人の障がいを持つ人たちが製品づくりに携わっている。ゴッホの椅子も市内の店で売られる人気商品のひとつなのだ。

マノロさんによれば、この地方でつくられる椅子のデザインは40種類に及ぶ。その中で日本人がゴッホの椅子と呼ぶ、すべての部材を刃物で削ってつくるモデルは「マルカ・バスタ marca basta」という名前だ。マルカは「型」、バスタは「粗い」という意味。つまり、細かい加工や仕上げを施していない「粗型の椅子」ということになる。

実はこのモデル、今は生産されていない。長い後脚をすべて割って削るのは相当体力のいる仕事で、すでに60代半ばのマノロさんには難しいし、障がいを持つ作業員たちにもできないという。

1. 資料館のビデオ試聴コーナーで使われている椅子。背が特徴的な形をしているが、1972年にグランピエの岡田さんがグアディスを訪ねた時の写真に、この椅子をつくる様子が写っている（116ページ参照）。2. 洞窟住居資料館のマリパズ・エクスポジトさん。

1.マノロ・ロドリゲス・マルチネスさん 2.12歳で椅子づくりを始めたマノロ少年。 3.もっとも忙しかった頃は2人で毎日30脚を生産した。 4.子ども椅子の座を編む福祉施設の作業員たち。 5.名入れを施され、出荷を待つ子ども椅子。白木のままの椅子もあるが、鮮やかに塗られたものの方が多い。

昔と同じように刃物でザクザク削る

　マノロさんが、一連の作業をやってみせてくれた。まず材料は、直径10cm前後のポプラを伐って3〜4ヶ月積んでおいたもの。脚は生木のままでも良いのだが、脚に挿さる背板や貫などの部材は、後で縮んで緩まないよう乾かしておくのだ。

　工房の壁には、さまざまな椅子のモデルごとの定規が掛かっている。1本の定規に刻まれたいくつもの段が、そのモデルの各部材の長さを表す。この定規1本あれば1脚分の椅子の寸法がわかる、合理的な道具だ。

　定規で測った寸法に切り、割っていく。1967年の黒田の映像では、削るための刃物を斧代わりにして割っている様子が見られたが、今は斧を使う。ポプラは柔らかく、パンパンと乾いた音を立てて割れていく。

　そして、昔の写真でもおなじみの刃物による削りだ。この刃物はクチージャという。ペトという腹当てで材料を押さえ、ザクザクと

第7章 ゴッホの椅子の町・グアディスへ

6.材料のポプラとガマ。木の直径はわずか10cmほど。7.さまざまな椅子のモデルごとの定規。

勢いよく押し削りながら、ものの1分程で背板を仕上げた。50年以上の経験が手を自然に動かし、型板も使わずにグアディス特有のあの背板の形を生み出していく。

脚は電動の旋盤で削っている。機械は黒田辰秋が訪ねた1960年代にも既にあり、旋盤で部材を削ったモデルは「トルネアド」(回転させる、の意)と呼ばれている。スペインの人にとってはいろいろな飾りのついたトルネアドの方が、粗削りのバスタよりも高級な椅子という評価だ。

椅子づくりの町・グアディスで椅子がつくられているのはもうここだけだ。マノロさんは「もうそろそろ引退かな」と笑う。工房にはマノロさんの技術を学ぶ若いスタッフもひとりいるが、まだ2〜3種類の椅子しかつくることはできないそうだ。

黒田が親交を深めた職人の家族を訪ねる

黒田が2度にわたって親交を深めたあの椅子職人の家族は、今どうしているのだろう。マノロさんに聞

斧で材料を割るマノロさん。

くと、その椅子職人、ヘスース・ガルシア・レイバさんは1983年に亡くなったが、136ページ1の写真の手前左に写る娘さんが今もグアディスに住んでいるという。
黒田乾吉が「真珠を贈りたい」と言っていた女性だ。当時の写真を持って自宅を訪ねた。
その女性、カルメン・ガルシア・レジェスさんは写真の当時17歳だった。父のヘスースさんが営む椅子工房は木工職人が6〜7人、内職の座編み職人を10人以上も抱える、グアディスでも大きい工房だった。カルメンさんも家業を手伝って11歳から座面を編み始め、24歳で結婚するまで続けた。
日本人の一行が訪ねてきたことを今も覚えていると、カルメンさんは言う。
「日本の人たちは工房を見て回り、写真を撮り、お土産には和紙でできた財布をくれたんです。まだ子どもだったから詳しいことはわからなかったけど、遠い日本から父の椅子づくりの仕事を見に来てくれたことを誇りに思っていました」
ヘスースさんが家族のためにつくった椅子の数々は、今もカルメ

第7章 ゴッホの椅子の町・グアディスへ

1. クチージャと呼ばれる刃物。押したり引いたりしながら使うため、片方の柄は手の中で回せるよう丸くなっている。2-3. 背板を削るマノロさん。4. 電動旋盤での脚の加工。5. いろいろなサイズのゴッホの子ども椅子。一番小さなものから、ミニフゲテ(小型のおもちゃ)、フゲテ(おもちゃ)、デコレヒオ(学校の)。

ンさんの自宅で使われていた。136ページ4の写真の、一番右の大きな椅子は80年前、ヘスースさんが20代の頃に自分のためにつくったもの。左の青いトルネアドは、3人の娘たちの結婚のときに贈ったもの。特別な記念の椅子だからトルネアドであり、白木ではなく美しく塗装したのだ。孫と食卓を囲むための子ども椅子もある。

そして最後にカルメンさんが出してくれたのは、手のひらにのるサイズの子ども椅子。孫のためにつくってあげたものだ。

65歳で引退してからも72歳で亡くなるまで、ヘスースさんは心から椅子づくりを楽しんだ。これらの子ども椅子は今、カルメンさんの孫、つまりヘスースさんのひ孫たちが食事やおままごとに使っている。

椅子づくりの仕事は家族の誰も後を継がなかったため、工房は人手に渡り今はもうないが、道具はヘスースさんの死後、マノロさんが譲り受けた。そしてヘスースさんの特別な思いが込もった椅子たちは、これからも家族に受け継がれていくのだろう。

135

1.1967年に黒田が訪問した時の椅子職人ヘスース・ガルシア・レイバさん（後列中央）と、娘のカルメン・ガルシア・レジェスさん（手前左）。2.筆者が持参した写真を見ながら当時を語るカルメンさん。3.カルメンさん夫妻。2人の娘、孫とともに。4.ヘスースさんが自分や家族のためにつくった椅子たち。5.手のひらにのるサイズの小さな小さな子ども椅子。

第8章

ゴッホの椅子をつくる

初めての人にも親しみやすい、

生の木（green wood）を使う木工（woodwork）＝グリーンウッドワーク。

ここではグリーンウッドワークの道具を使って、ゴッホの椅子のつくり方を紹介する。

制作指導：加藤慎輔（大同大学プロダクトデザイン専攻技術員、グリーンウッドワーク研究所）

図面・部材チェック表

河井寬次郎記念館の椅子を実測し、図面化した（図面製作：加藤慎輔）。

（単位 mm）

		部材名/Name		数 Qty.	長さ L	幅 W	厚さ T
A	脚 leg	後	back	2	800	40	35
B		前	front	2	425	40	35
C	背板 slat	上	upper	1	350	45	20
D		中	middle	1	330	40	20
E		下	lower	1	317	35	20
F	座枠 seat rail	前	front	1	390	40	20
G		側	side seat rail	2	317	40	20
H		後	back seat rail	1	300	35	20
I	貫 rung	前	front	1	390	25	20
J		側	side	2	317	25	20
K		後中	upper back	4	285	25	20
L		後下	lower back	1	270	25	20

材料

直径200mm程のヒノキの丸太を1本使用する。長さは後ろ脚が800mmなので、余裕をみて850mmほどあればよい。スギやヒノキは全国に植えられているが、スギは柔らかすぎて椅子づくりには向かない。雑木林で直径50〜100mmの真っ直ぐな木を見つけられるなら、それらを数本揃えてもよい。写真左はエゴノキ。

生木の入手は、森の所有者にお願いして伐らせてもらってもよいし、わからなければ近くの森林組合や林業会社か、都道府県ごとに設置された森づくりコミッション（サポートセンター）に相談するとよい。座面は本来ガマやイグサの葉を束ねて編むが、手に入りにくいので、縄状になった園芸用のイグサロープを使うとよい。直径5mm、長さ約75mで1脚分を編むことができる。写真は150mの市販品。

道具

①木槌 ②マンリキ（L字型の刃物。英語でフローと呼ばれる）③オノ ④クサビ（2本1組で使う）⑤ノコギリ（生木を切るための目の粗いもの）⑥セン（両手に柄のついた刃物。英語でドローナイフと呼ばれる）⑦手回しドリル（クリックボール、クリコ錐などと呼ばれる）⑧ドリルビット（直径4ミリと19ミリを用いる。インパクトショートビットがよい）⑨マイナスドライバー ⑩ハサミ ⑪クランプ（ロープを押さえたり整えたりするのに用いる）⑫小刀 ⑬巻尺 ⑭定規 ⑮スコヤ（直角定規）

削る作業にあると便利なのが削り馬だ。材料を台の上にのせ、足でペダルを踏むと材料が固定される。写真は筆者がデザインしたもので、折りたたむことができる。ヒノキ製。

第8章 ゴッホの椅子をつくる

割る

3　割ったところ。

2　上から叩いて割れない時は、横からクサビを入れ、割り進めていく。

1　丸太から前脚・後脚の材料を木取る。太い材料はクサビを使うと割りやすい。中心にクサビを2本入れ、交互に木槌で叩きながら割っていく。

6　マンリキは細く長い材料や薄い板などを、厚みを揃えながら割るのに用いる。イギリスやアメリカではフロー（froe）と呼ばれ普及しているが、日本では岐阜県高山地方のみに伝わってきた道具だ。木槌で叩いて刃を入れる。

5　オノは上から振り下ろすのではなく、材料にオノをあてがい、上から木槌で叩くと正確に割れる。

4　脚は仕上がりの断面が40×35㎜なので、オノやマンリキで45㎜角になるよう割っていく。

141

9 小径木を使う場合は、ゴッホの椅子のように芯持ちのまま使ってもよいが、樹種によっては芯から放射状に割れが入りやすい。直径100mmほどの材なら、中央で半分に割って脚に使うとよい。

8 写真のような道具に差し込み、テコの力を利用して割っていく。薄い方を上に、厚い方を下にして、厚い方に体重をかけて曲げるようにしながら割ると、割れ目が脇へ逸れずにまっすぐ割れる。

7 上から見たところ。

脚を削る

切る

12 センは片刃で、刃先に角度のついた面と平らな面があるが、平らな面を上にする方が材料に食い込みすぎず使いやすい。

11 一番きれいに割れている面を上にして削り馬に置き、センで削って平面に仕上げていく。材料を置く台はパンタグラフのように上下させることができるので、材料をちょうど挟めるほどの高さにセットすると、ペダルに軽く脚を載せるだけで材料をしっかり固定できる。

10 仕上がり寸法は前脚が425mm、後ろ脚が800mmだが、前脚は少し長めの450mmで切っておく。削り馬などに材料を置いて切ると切りやすい。

142

15 前脚・後脚とも、一番下の貫が挿さる位置(地面から約120mm)から下端へわずかにテーパーをつけて細くする。幅広い面を美しく仕上げるには、センを斜めに構え、スライドさせるように削るとよい。

14 同様に残りの2面も平らに削り、断面が40×35mmの棒にする。

13 一面が平らに仕上がったら、その面から40mmのところに印をつけ、反対側の面をその印まで削る。

貫を削る

16 4本の脚は、角も削って八角柱に近い形にする。

17 脚と脚をつなぐ細い部材を貫という。貫は仕上がりの断面が25×20mmなので、30mm角に割る。貫は一番長いものが390mmなので、まず材を400mmほどの長さにして割り、8本分の貫をまとめて木取る。後からそれぞれの長さ(I,J,K,L)に切るとよい。貫のような細い材は、マンリキで割ると割りやすい。

20 ホゾ穴に差し込む27mmの印のところまではなるべく平行に削らないと、組み立ての時にホゾが奥まで入らなくなる。

19 ホゾゲージを差し込んで確かめながら、ホゾの断面を16×19mm、長さを27mmに削り揃える。

18 貫の両端は「ホゾ」といい、脚に開けた「ホゾ穴」に差し込む部分なので、サイズを揃える。図面にある「ホゾゲージ」をつくっておくと便利だ。

背板・座枠を削る

21 ホゾの先端は、穴に入れやすいよう、わずかに削って面取りしておく。

22 背板3本と座枠4本は同じような形だが、大きさとホゾの向きが異なるので注意。部材チェック表より幅・厚さを5mmずつ多めの寸法で割り、センで寸法どおりに仕上げる。「背板C」なら、350×50×25mmで割り、削って350×45×20mmに。両端に長さ27mmのホゾとカーブを鉛筆で描き、センでその線まで削る。

144

第8章 ゴッホの椅子をつくる

25 このとき背板と座枠では、ホゾの向きが異なることに注意。写真左が座枠、写真右が背板。ホゾは脚に開けた穴に対して縦長になるように差し込む。横長だと、ホゾがクサビの役目を果たして脚が裂けてしまうため（図面参照）。

24 下書き線どおりに成形できた背板。

23 ホゾの先端を細くしすぎないように注意。写真の位置まで削ったら、両手首を持ち上げるようにすると削りかけの部分が木目に沿ってはがれ、真っ直ぐなホゾをつくることができる。

穴を開ける①

28 直径19mmのドリルビットを手回しドリルに取りつけ、平らな刃から27mmのところに印をつける。ドリル中心の尖ったところからの距離ではないので注意。中央の尖ったネジがあまり長いと、材料を貫通してしまう。「インパクトショートビット」は、ネジが短いのでおすすめ。

27 前脚どうし、後脚どうしをつなぐための穴を開ける。図面にある「チェアスティック」を脚の部材の下端で合わせ、穴を開ける位置を写しとっていく。チェアスティックには貫の穴の位置が2つ重ねて表示してあるが、ここでは下側の穴の位置を写す。

26 背板・座枠とも、カーブを描いた部分は片面を削って薄くする。削った側がいずれも裏面になる。

145

31 穴を開け終わったら、定規を差し込んで深さを確認する。27mmに達していればOK。

30 印の位置に達したら、逆回転させながら引き抜く。

29 前脚を作業台にクランプなどで固定する。手回しドリルのハンドルを片方の手で握り、額や顎に押し当てて安定させ、もう片方の手で回していく。直角を確認するため、スコヤを前に立てておくとよい。

34 下から順に、貫2カ所、座枠1カ所、背板3カ所と、後脚1本に6カ所の穴を開ける。

33 穴を開けているところ。

32 後脚は、下端を51mm持ち上げた状態で作業台に固定し、垂直に穴を開けていく。

組み立てる①

37　座枠を前脚に叩き込む前と、叩き込んだ後。四角いホゾの隅が、丸い穴の外側に食い込みながら入っていく。

36　前脚の下の2カ所の穴に、一番長い貫(I)を叩き込む。ホゾの断面が、脚に対して縦長になるよう向きに注意する。前脚の一番上の穴には、座枠(F)を入れる。ホゾには木工用ボンドを塗ってもよいが、初期のゴッホの椅子はボンドを塗っていないので、ここではそれに従う。

35　前脚どうし、後脚どうしを背板・座枠・貫でつないで組み立てる。組み立てを始める前に、背板・座枠・貫のすべてのホゾに、ホゾゲージで27mmのところに印をつけておく。一番奥まで差し込まれたかを確認するため。

40　6本を叩き入れたら前脚と同様、上にもう1本の後脚をかぶせ、当て木の上から叩いていく。

39　後脚には、上から順に背板3本(C,D,E)、座枠(H)、貫2本(K,L)を叩き入れていく。背板と座枠は表と裏があるので注意(138ページの図面・部材チェック表を参照)。

38　3本を印がついたところまで叩き込んだら、上にもう1本の前脚を置き、当て木の上から叩いていく。同様にホゾの印のところまで叩いて入れる。

穴を開ける②

43 後脚の穴開けは、下端を51mm持ち上げた状態で行う。

42 先に入れた貫に一部重なるような位置に穴を開ける。チェアスティックで穴の位置の印をつける。貫はチェアスティックに2つ重ねて表示されているうち、上の方を写す(写真は手前側が上)。

41 前脚・後脚とも、組み上がったものを作業台などの上に置き、ねじれがないか確認する。ねじれていたら写真のように脚を作業台に差し込み、ねじれと逆方向に力を加えてねじれを解消する。

46 座枠や貫が後脚へ向かってすぼまるような角度になるため、写真のように角度ゲージを逆にセットして穴を開ける。

45 前脚は、上端を23mm持ち上げた状態で固定する(下端ではない。図面を参照)。

44 座枠や貫が前脚の方へ広がるように穴を開けるため、98度の角度ゲージをドリルの横に置き、角度を合わせながら穴を開ける。

組み立てる②

49 次に後脚を下に置き、座枠や貫を差し込んだ前脚を上からかぶせるようにして、当て木の上から叩く。この時は叩く側の後脚を台の上にのせて持ち上げておく。

48 反対側の脚を持ち上げておくと、真上から叩けるので作業しやすい。

47 前脚を作業台の上に置き、上から座枠(G)、貫(J)、貫(J)を叩き入れる。穴は角度がついているので注意。

52 作業台に押しつけて、ねじれを取っているところ。

51 ねじれている場合は、地面に押しつけて逆に歪ませ、ねじれを取る。脚の下端は後で切り揃えるので、この時点では台に置いた時にガタつきがあってもよい。

50 全体を組み立てたら、平らな作業台などの上に置いて前後左右から眺め、ねじれがないか確認する。

仕上げる

55 木釘は穴に入りやすいよう、先端をナイフで削っておく。

54 木釘は約4mm角で長さ50mmほど。余った材料を割ってつくったり、割り箸などを利用してもよい。

53 使っているうちに緩まないよう、木釘を刺してホゾを固定する。木釘は背板(C)の両端、一番下の側貫(J)の両端にさす。ここを留めておき、座面を編めば全体が緩まなくなる。

58 木釘を叩き込む。強く叩き過ぎると、先端が潰れたり折れたりするので慎重に。打音が鈍い音に変わると穴の底まで達した合図。

57 印まで達したら、逆回転させながら引き抜く。

56 手回しドリルに4mmのドリルビットを取りつけ、20mmの位置にマスキングテープで印をつける。椅子を作業台に固定して、ホゾを貫通させるイメージで穴を開ける(脚は貫通させない)。

150

第8章 ゴッホの椅子をつくる

61 前脚の上端を下から425mmの長さで切る。座枠(G)から20mmほど離れた位置になる。

60 ナイフで平らに整える。

59 余分な木釘をノコギリで切る。

64 フレームの完成。

63 同様に、前脚の上端も面取りする。センの代わりに小刀を用いてもよい。

62 後脚の上端をセンで大きく面取りする。椅子にまたがるようにして固定しながら作業する。

座面を編む

67 縄を1mほどに切り、端を片側の輪に結んで編み始める（65図の●印）。前の座枠を下から上にくぐらせる。

66 後ろの座枠に縄で小さい輪を2つつくる。

65 椅子は後脚側より前脚側のほうが広いのが一般的だが、後と前のスペースが同じになるよう、短い縄を前だけに編んでおく。これを「捨て編み」といい、図の順に編む。

70 左右に渡した縄の上を越え、前の座枠を上から下へくぐらせ、右後の小さい輪へ。

69 左の座枠の上に返した縄を、そのまま右の座枠へ。上から下へくぐらせる。

68 前後に渡した縄の下を越え、左の座枠を下から上へくぐらせる。

152

73 捨て編みが終わったところ。捨て編み部分は編み進めるにしたがって張ってくるので、この時点ではさほどきつく張らなくてもよい。

72 捨て編みを、後ろと前のスペースが同じになるまで繰り返す。

71 小さい輪に結びつけて、余分を切る。(65図の○印)。これで1回の捨て編みが終了。

76 左前、右前と編んで、右後ろにきたところ。縦方向なので、下からくぐらせて上へ。

75 縄は4～5mずつ切って使うと作業しやすい。足りなくなったらつないで使う。端を左の輪に結んでから編み始める。

74 図の順序で全体を編み始める。横方向に縄を渡すときは座枠の上から、縦方向は座枠の下から、と覚えるとわかりやすい。

79 縄が足りなくなったら、本結びでつなぐ。縄の端を交差させ、手前の縄は手前へ、奥の縄は奥へと覚えるとわかりやすい。

78 横方向なので上から下へ。これで1周した。

77 前後に渡した縄の下、右座枠の下をくぐらせて上へ。

82 交わる縄が直角になるよう、折り目をつけるように編む。

81 交わる縄が直角になるよう、折り目をつけるように編んでいく。編んだ後にも、時々ヘラなどで整えるとよい。

80 結び目をつくってできあがり。結び目は座枠の下をくぐらせる位置の近くにすると、完成した時に座面の下にくる。

154

第8章 ゴッホの椅子をつくる

85 マイナスドライバーなどで詰めながら、隙間なく編む。

84 真ん中の穴をくぐらせながら前後に編んでいく。

83 側面が先に編み上がる。

88 結び目をつくる。

87 中央の縄2本を持ち上げ、最後の縄の端を下からくぐらせる。

86 最後は裏側で結ぶ。

155

90 余った縄の端や裏側の結び目は、縄の間に押し込んで隠す。

89 結び目をぎゅーっときつく引っ張る。

完成！

第8章 ゴッホの椅子をつくれる場所

木工が初めての人も楽しめる
グリーンウッドワーク

　機械のなかった時代、人々はゴッホの椅子と同じように、身近な森で木を伐って生のまま割ったり削ったりしながら、椅子や器などの生活道具をつくっていた。生の木は柔らかく、人の手で加工がしやすいからだ。ところが機械が使われ始めてから、もののつくり方は大きく変化した。材料は遠く海外からやってきて、生活道具は大きな工場で大量につくられるようになった。

　そんななか、生木を削って暮らしの道具を自分でつくってみよう、身近な森とふたたび楽しく付き合ってみようという活動が全国に広がっている。

　NPO法人グリーンウッドワーク協会（岐阜県美濃市）では、定期的にゴッホの椅子づくり講座を開催しているほか、全国へ出前講座にも出掛けている。4日間で、丸太を割るところから始めゴッホの椅子を1脚制作する。

　岐阜県立森林文化アカデミー（岐阜県美濃市）では、グリーンウッドワークの指導者を目指す人を対象とした連続講座を開催している。講座には椅づくりも含まれる。また、2年制のクリエーター科では、グリーンウッドワークや森の手入れのしかたなどをさらに専門的に学ぶことができる。

2013年8月に札幌芸術の森で行われたゴッホの椅子づくり講座。
撮影／並木博夫

森林文化アカデミーで行われているグリーンウッドワーク指導者養成講座。

NPO法人グリーンウッドワーク協会
https://greenwoodwork.blog.fc2.com
greenwoodworker@gmail.com
TEL 090-4793-9508

岐阜県立森林文化アカデミー
http://www.forest.ac.jp
info@forest.ac.jp
TEL 0575-35-2525

図面や道具を購入できる場所
グリーンウッドワーク・ラボ（岐阜県）では、削り馬やさまざまな椅子の図面、削り馬の完成品などを販売している。センなどの刃物は左記のグリーンウッドワーク協会のほか、国内外の木工道具通販などで購入できる。

グリーンウッドワーク・ラボ
https://gwwlab.com
greenwoodworklab@gmail.com

おわりに

1975年3月15日の京都新聞に、黒田辰秋のインタビュー記事が載っている。
皇居・新宮殿の椅子を完成させてから7年後、70歳の時である。
これからやりたいことは、と問われてこう答えている。
「新宮殿でやっていきたいですね。新しいもんなんて、ないですね。ちゃんと前にできている。ただ感じ方で新しく生かすということだけ。"温故知新"という言葉、なかなか言い得て妙ですよ」
黒田にとって、新宮殿の椅子で自らのテーマが完結した訳ではなかったのだ。作品として実現することはなかったが、その後もずっと「日本の椅子」への思いを抱き続けていたのだ。
そして、黒田は最晩年までゴッホの椅子を愛用していた。
いつも玄関先に置き、腰掛けたりしてゴッホの椅子を普段使いしていたという。
かつて2度訪ねたグアディスに思いを馳せたり、新たな日本の椅子の構想を膨らませることもあったのだろうか。
黒田が亡くなる1年前の1981年9月、アメリカ大統領を退任したばかりのジミー・カーター一家が黒田を訪問したことがある。
その時の記録映像にも、いつもの場所に置かれたゴッホの椅子が映っている。

私たちのグリーンウッドワークの活動も、できあがる作品は黒田辰秋とはまったく違うが、今の日本に求められる椅子、ということを思いながら続けている。
日本には身近な森の木を自分で加工して椅子をつくるという歴史がなかったから（そもそも椅子がなかったから！）、その歴史のプロセスを刻みたい。

多くの人がものをつくる体験を求める時代だから、楽しく椅子をつくれる機会を提供したい。人と自然の距離が離れてしまったから、もっとダイレクトにつなげたい。そんな思いでやっている私たちに、ゴッホの椅子はたくさんの示唆を与えてくれた。
これからも、楽しく椅子づくりの活動を続けていきたい。

さて、この本を書くにあたり、文中にご登場いただいた方々をはじめ、民藝関係者、木工関係者、黒田辰秋の研究者、グリーンウッドワークの仲間たち、森林文化アカデミーの同僚など、本当に多くの方にお世話になりました。
特に黒田悟一さんには、3年にわたり、マラソンの伴走者のように、支え続けていただきました。
そしてスタッフとして、制作指導や図面の作成でサポートしてくれた加藤慎輔さん、本書を担当していただいた誠文堂新光社の中村智樹さん、編集者の土田由佳さん、カメラマンの深澤慎平さんと宗野歩さん、デザイナーの髙橋克治さん、スペイン取材でカメラマン・通訳・ドライバーの3役をこなしてくれたニコライ・アルセンティエヴさん、私にとって初めての本づくりはみなさんのおかげで形にすることができました。
本当にありがとうございました。

最後に、いつも仕事ばかりして！と言いながらも笑顔で支えてくれた娘の福と妻の円にも感謝です。

2016年5月

久津輪 雅

Staff

編集	土田由佳
装丁・デザイン	髙橋克治(eats&crafts)
撮影	深澤慎平
	宗野歩
	ニコライ・アルセンティエヴ
写真・資料提供	黒田悟一
	青木正弘
	井内佳津恵
	上田てる子
	岡田幹司・寿
	谷進一郎
	牧直視
	アサヒビール大山崎山荘美術館
	愛媛民藝館
	株式会社松本民芸家具
	河井寬次郎記念館
	京都民藝協会
	倉敷民藝館
	黒澤プロダクション
	下関市鳥山民俗資料館
	豊田市美術館
	日本民藝館
	飛驒産業株式会社
	益子参考館
	Artotheck／アフロ
	豊田市民芸館

人間国宝・黒田辰秋が愛した椅子。
その魅力や歴史、作り方に迫る

ゴッホの椅子

NDC754

2016年6月10日　発行
2023年1月18日　第2刷

著　者　久津輪 雅

発行者　小川雄一
発行所　株式会社 誠文堂新光社
　　　　〒113-0033　東京都文京区本郷3-3-11
　　　　電話03-5800-5780
　　　　https://www.seibundo-shinkosha.net/

印刷・製本　図書印刷 株式会社

© 2016,Masashi Kutsuwa.　　　Printed in Japan
検印省略　禁・無断転載

落丁・乱丁本はお取り替え致します。
本書のコピー、スキャン、デジタル化等の無断複製は、著作権法上での例外を除き、禁じられています。本書を代行業者等の第三者に依頼してスキャンやデジタル化することは、たとえ個人や家庭内での利用であっても著作権法上認められません。

JCOPY <(一社)出版者著作権管理機構 委託出版物>
本書を無断で複製複写(コピー)することは、著作権法上の例外を除き、禁じられています。本書をコピーされる場合は、そのつど事前に、(一社)出版者著作権管理機構(電話03-5244-5088／FAX 03-5244-5089／e-mail:info@jcopy.or.jp)の許諾を得てください。

ISBN978-4-416-51606-5

著者

久津輪 雅　Masashi Kutsuwa
岐阜県立森林文化アカデミー教授

林業、森林環境教育、木造建築、木工など、森や木について豊かに学べるユニークな専門学校、森林文化アカデミーに勤務。かつてイギリスで家具職人として働いていた時に身につけた、生の木を人力の道具で割ったり削ったりして木工品をつくる「グリーンウッドワーク」を日本で初めて教育に導入。プロ向けや一般向けのグリーンウッドワーク講座を開いたり、誰にでも使いやすい道具を開発したり、海外の木工家たちと交流したりと、幅広い活動を行っている。

ゴッホの椅子制作指導

加藤慎輔　Shinsuke Kato
大同大学プロダクトデザイン専攻技術員、
グリーンウッドワーク研究所

造園業の傍ら名古屋の木工教室に通い、生木を活かした木工の可能性を探る。日本人として初めてグリーンウッドワークの第一人者、マイク・アボット氏に師事。現在は、プロダクトデザインの教育現場で働きながら、グリーンウッドワークの道具開発や一般への普及に携わっている。

参考文献

『民芸手帖43』柳さんと上加茂民芸協団と私、東京民藝協会、1961年／『民藝177』スペインの白椅子づくり、日本民藝協会、1967年／『新宮殿 千草千鳥の間』、三彩社、1969年／『世界の民芸』濱田庄司・芹沢銈介・外村吉之介著、朝日新聞社、1972年／『黒田辰秋 人と作品』図録、朝日新聞社、1976年／『三四郎の椅子』、池田三四郎著、文化出版局、1982年／『KAKIのウッドワーキング』、柿谷誠著、情報センター出版局、1982年／『月刊京都371』スペイン民芸紀行 ゴッホの椅子をたずねて、梅ヶ畑の鞍掛けを知る、白川書院、1982年／『黒田辰秋展 —木工芸の匠』図録、東京国立近代美術館、1983年／『民藝四十年』工藝の協団に関する一提案、柳宗悦著、岩波書店、1984年／『紀要1991』黒田辰秋と上加茂民藝協團(前)、北海道立近代美術館ほか、1991年／『飛驒産業株式会社七十年史』、飛驒産業株式会社、1991年／『紀要1992』黒田辰秋と上加茂民藝協團(中)、北海道立近代美術館ほか、1992年／『美術館連絡協議会紀要2』黒田辰秋と戦前の創作活動の調査・研究 —黒田辰秋と「上加茂民藝協團」—、読売新聞社・美術館連絡協議会、1994年／『黒田辰秋展』図録、豊田市美術館、2000年／『無盡藏』椅子と私、濱田庄司著、講談社、2000年／『黒田辰秋 木工の先達に学ぶ』、早川謙之輔著、新潮社、2000年／『芸術新潮』2002年12月号建築家・中村好文と考える意中の家具、新潮社／『縁あって』黒田辰秋 人と作品、白洲正子著、PHP研究所、2010年／『黒田辰秋の世界　目利きと匠の邂逅』青木正弘監修、世界文化社、2014年／『三國荘　—初期民藝運動と山本爲三郎』図録、アサヒビール大山崎山荘美術館、2015年